U0107808

我的三原色水彩课

色彩自由的基本功

[日] 小林启子 著　　汪婷 译

CnS 湖南美术出版社
PUBLISHING & MEDIA
全国百佳图书出版单位
· 长沙 ·

后浪出版公司

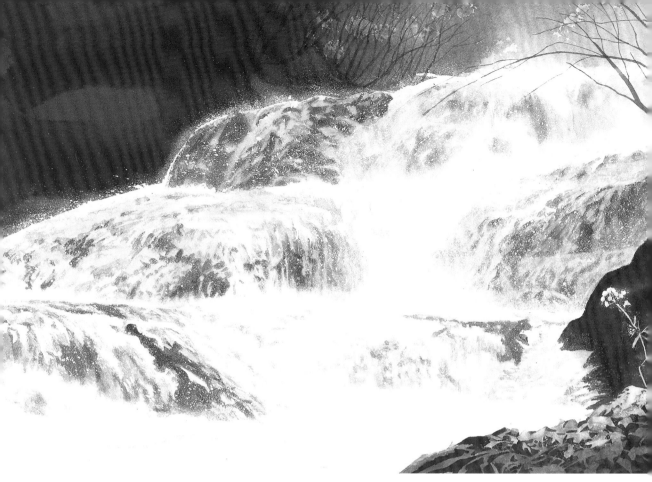

《晚秋的瀑布》（上）

北轻井泽 鱼止瀑布

原作尺寸：38cm×56cm

暴雨过后，瀑布的水量激增，飞珠溅玉，令人心神驰骋。这幅画描绘的正是这样的美景。

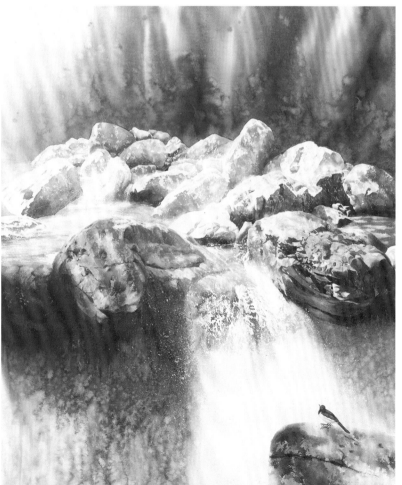

《激流》（左）

三重县 赤目四十八瀑

原作尺寸：72cm×60cm

这条溪流其实并不大，我是用了夸张的手法，让它看起来更有气势。

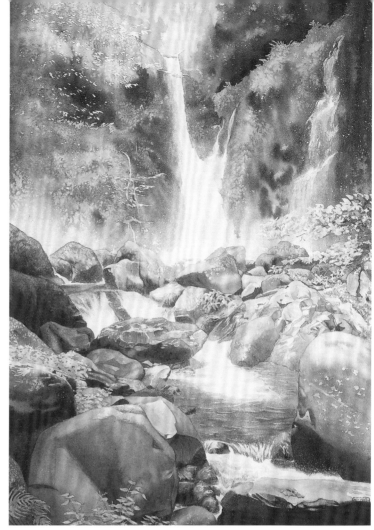

《日光的里见瀑布》(右)
日光市 大谷川支流——荒泽川上游
原作尺寸: 72cm × 53cm
此地虽然罕有人迹，但这条瀑布
却别有魅力。听朋友说，这里的
上游有熊出没。

《秋意》(下)
山梨县 西泽溪谷
原作尺寸: 31cm × 41cm
这里画了生长在湍流边上、闪耀
着灿烂阳光的杂草。

《向阳林地》（上）

长野县 上高地

原作尺寸：60cm × 72cm

光线昏暗的树林中，阳光如聚焦般照射一隅。以此为主，画了这幅画。

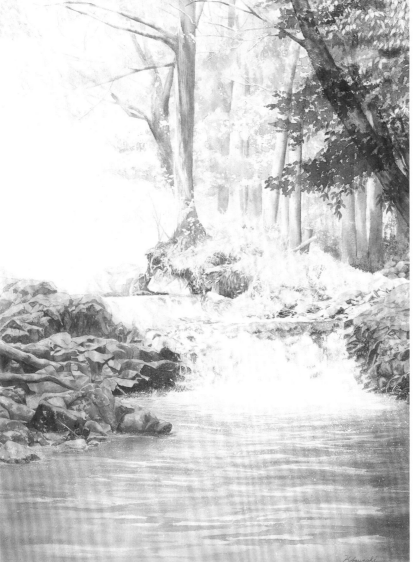

《初夏之辉》（左）

伊豆 滑泽溪谷

原作尺寸：72cm × 53cm

画中之地阳光普照、景色绝佳，但障碍物颇多。因此，画的时候略去了那些不入画之处。

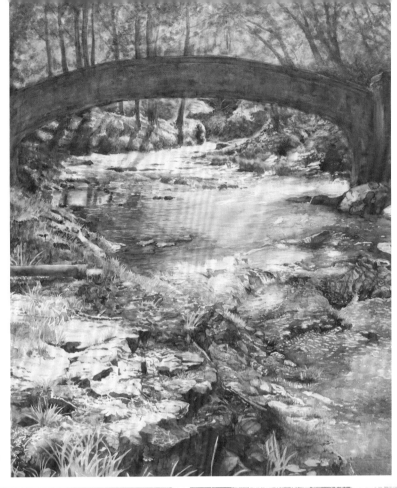

《清溪晨光》（右）

山形县 银山温泉 洗心峡

原作尺寸：100cm×80cm

这是我刚开始画水彩画时的一幅作品，画的是某次旅行时，在清晨散步的途中邂逅的美景。

《早春的溪流》（下）

伊豆 滑泽溪谷

原作尺寸：31cm×41cm

这幅画的是早春的溪谷。看，清爽宜人的山涧里流淌着一条美丽的小溪。

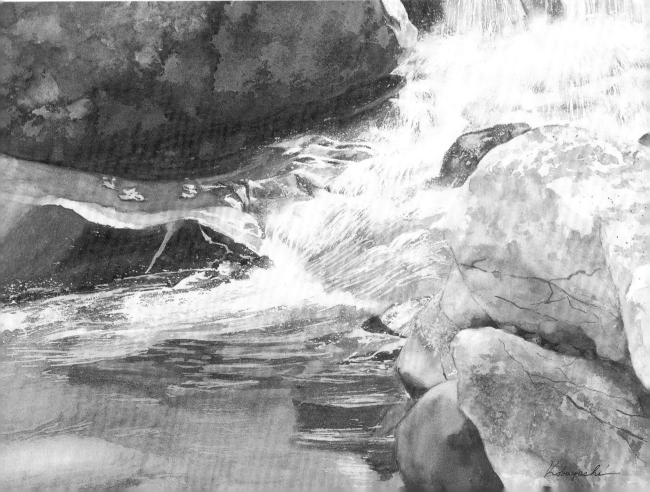

前 言
Introduction

　　我原先是画油画的，患了关节炎后，我开始画水彩画。初次接触水彩画，我就感受到了透明水彩的色彩之美，利用画纸本身的白色表现出光感的特点更是令我痴迷不已。尤其是运用画纸的本色表现光感，私以为这正是透明水彩的最大亮点。透明水彩不但显色漂亮，而且通过叠色，还可以得到丰富多样的色调。此外，透明水彩还有着晕染、渲染、留白和干擦等各种各样有趣的技法。这些无不令我吃惊，并使得我很快就沉浸在水彩画的创作之中。

　　如果你对水彩画感兴趣，不要有太多顾虑，务必要身体力行地体验一下。别在意自己画的线条直不直、混色自然与否，放心按照自己的方式享受画水彩画的乐趣吧。在这个美妙的过程中，你会惊叹于透明水彩的色彩之美，以及颜料与水互动时产生的随机变化。练着练着，你会产生这样的疑问，"这个地方我该怎么画才能画得更好看呢？"这时，你就可以翻开像本书这样的技法书"充电"了。在翻阅的过程中，你会看到丰富多样的透明水彩创作技法。建议大家循序渐进地掌握这些技法。

　　本书尽可能深入浅出地讲解了各种技法，方便初学者掌握。由衷希望大家在阅读本书的过程中能够有所收获。

<div align="right">小林启子</div>

目 录

Contents

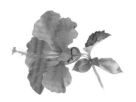

第 **1** 章　画水彩画的必备工具

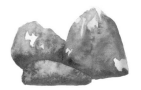

第 **2** 章　水彩画基础的基础

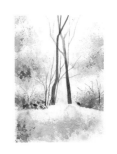

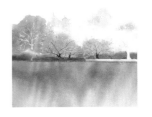

第 **3** 章　挑战水彩技法！

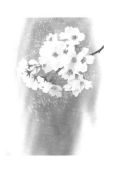

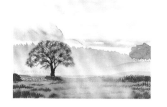

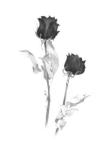

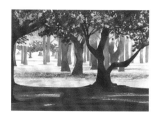

第 4 章　挑战各种题材！ 61

第 5 章　挑战描绘大自然的风景画！ 85

第 1 章

画水彩画的必备工具

水彩颜料

❖ 准备颜料和调色盘 ❖

水彩颜料可分为透明水彩颜料和不透明水彩颜料，本书所使用的是透明水彩颜料。下方是我从自己平时使用的颜色中，为本书挑选出的17种颜色，供大家参考。

01 本书所用透明水彩颜料的17种颜色

本书使用的是以下17种颜色，以荷尔拜因牌的透明水彩颜料为主。此外，生赭用的是温莎·牛顿牌歌文系列的水彩颜料，荧光橙用的是日下部牌的水彩颜料。

※我的「三原色」（▼P16）

	颜料		浓 → 淡
① 胭脂红（Crimson Lake）（※）	W010	浓	淡
② 沙普绿（Sap Green）（※）	W075	浓	淡
③ 浅群青（Ultramarine Light）（※）	W093	浓	淡
④ 灰蓝（Verditer Blue）	W095	浓	淡
⑤ 新锰蓝（Manganese Blue Nova）	W105	浓	淡
⑥ 土耳其蓝（Turquoise Blue）	W099	浓	淡
⑦ 翠绿（Viridian）	W060	浓	淡
⑧ 咪唑酮黄（Imidazolone Yellow）	W050	浓	淡
⑨ 深镉黄（Cadmium Yellow Deep）	W043	浓	淡
⑩ 乌贼黑（Sepia）	W136	浓	淡
⑪ 土黄（Yellow Ochre）	W034	浓	淡
⑫ 熟褐（Burnt Umber）	W133	浓	淡
⑬ 生赭（Raw Sienna）（歌文）		浓	淡
⑭ 荧光橙（Passion Orange）（日下部）		浓	淡
⑮ 朱砂（Vermilion）	W018	浓	淡
⑯ 仿朱砂（Vermilion Hue）	W019	浓	淡
⑰ 亮玫红（Bright Rose）	W170	浓	淡

2

02 在调色盘里摆好颜料

把上一页的17种颜色，按照下图所示在调色盘里摆好，用的时候会比较方便。常用的颜色，按照单色专用和混色专用，两两并排摆好。用签字笔把颜色名称写下来，这样比较容易辨认。

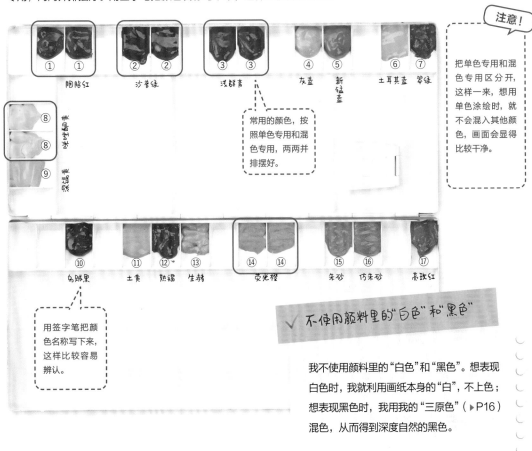

胭脂红　沙普绿　浅群青　灰蓝　新锰蓝　土耳其蓝　翠绿

① ① ② ② ③ ③ ④ ⑤ ⑥ ⑦

⑧ 米黄色酮黄
⑧
⑨ 深镉黄

常用的颜色，按照单色专用和混色专用，两两并排摆好。

注意！

把单色专用和混色专用区分开，这样一来，想用单色涂绘时，就不会混入其他颜色，画面会显得比较干净。

乌贼黑　土黄　熟褐　生赭　荧光橙　朱砂　仿朱砂　喹吖啶红

⑩ ⑪ ⑫ ⑬ ⑭ ⑭ ⑮ ⑯ ⑰

用签字笔把颜色名称写下来，这样比较容易辨认。

✓ 不使用颜料里的"白色"和"黑色"

我不使用颜料里的"白色"和"黑色"。想表现白色时，我就利用画纸本身的"白"，不上色；想表现黑色时，我用我的"三原色"（▶P16）混色，从而得到深度自然的黑色。

03 调色盘＆洗笔筒

有时候，画一些作品时会用到大量的颜料。此时，除了通常所用的调色盒，还要把颜料挤到调色盘里，加水调和后使用。洗涮画笔的洗笔筒，选用稍大一些的比较方便。

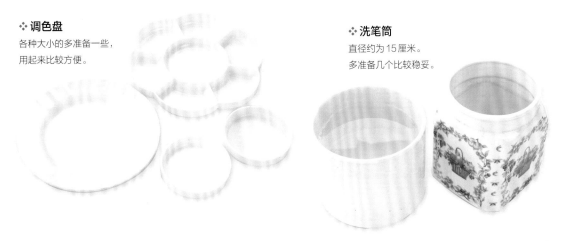

❖ **调色盘**
各种大小的多准备一些，用起来比较方便。

❖ **洗笔筒**
直径约为15厘米。多准备几个比较稳妥。

用纸
❖ 挑选水彩纸 ❖

画水彩画时，使用水彩画专用的纸张。同样的颜料涂在不同的纸上，色感和水痕效果都会有微妙的不同。因此，如何选纸很关键。此外，纸张有纹理。使用不同纹理的纸张，作画时的手感和完成的效果都会有所不同。

01 推荐用纸

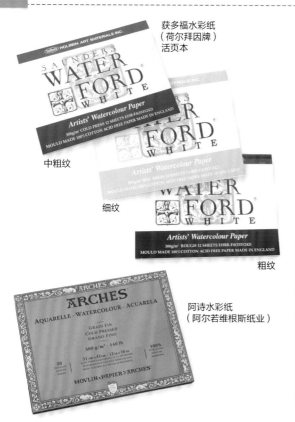

获多福水彩纸
（荷尔拜因牌）
活页本

中粗纹

细纹

粗纹

阿诗水彩纸
（阿尔若维根斯纸业）

到美术用品店，你会看到那儿有各种品牌的画纸，我想推荐给大家的，是获多福水彩纸（荷尔拜因牌）的活页本（※）。在正规的水彩画专用纸中，这款纸价位比较适中，而且容易买到。这款纸有粗纹、中粗纹和细纹三种类型（如左侧所示），一开始建议大家选用中粗纹练手。

此外，如果是专业人士，还推荐使用阿诗水彩纸（阿尔若维根斯纸业）。这款纸虽然价位稍高，但质量很好，容易上手。

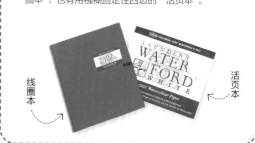

> ### ※ 线圈本和活页本
>
> 速写本中，既有用螺旋状的铁丝将侧边串起来的"线圈本"，也有用糨糊固定住四边的"活页本"。
>
> 线圈本　　　活页本

02 不同的纸张纹理，带来不同的手感和完成效果

根据纸表凹凸程度的不同，画纸有粗纹、中粗纹和细纹等不同的纹理。
纸纹不同，作画时的手感和完成的效果会有所不同。

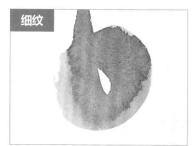

细纹

表面最为细腻，因而很难留下笔触，适用于比较细腻的表现。

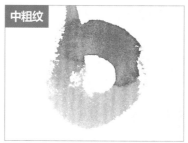

中粗纹

表面的凹凸适中，因而容易涂绘，适用于各种画风。我平时画画就用中粗纹的水彩纸。

粗纹

表面最为粗糙，因而容易留下笔触。粗纹的扩散性较强，可以用于画绚丽的风景画。

画笔

❖ 根据目的，选用不同的画笔 ❖

画笔的种类繁多。尼龙笔的含水量较小，颜料不易释出，但弹性大，聚锋性也很强。貂毛笔的储水、弹性和聚锋性都很棒。根据用途区分使用画笔，发挥它们各自的特性。

01 画笔的种类和用途

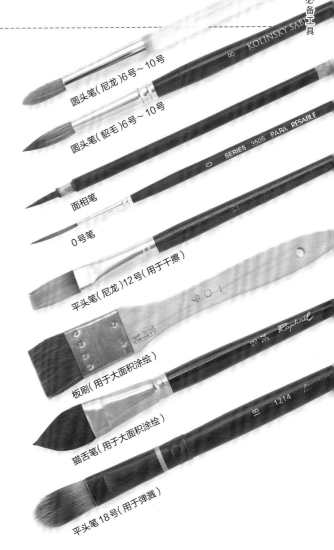

圆头笔（尼龙）6号~10号

圆头笔（貂毛）6号~10号

面相笔

0号笔

平头笔（尼龙）12号（用于干擦）

板刷（用于大面积涂绘）

猫舌笔（用于大面积涂绘）

平头笔18号（用于弹溅）

❖ 主要使用的笔

使用6号~10号的圆头笔。根据笔毛的材质，我常用的水彩画笔有尼龙笔和柯林斯基貂毛笔。尼龙笔主要用在擦洗法（▶P32）、干擦法（▶P48）和刻画细节的时候，貂毛笔则用于需要大量储水的时候。每个规格的画笔各准备两三支，使用不同颜色时就能够替换着使用了。

❖ 用于刻画细节的笔

刻画细节时，使用面相笔。画细树枝等细线条的物体时，用笔头细长的荷尔拜因牌的0号笔（PARA RESABLE）来画比较方便。

❖ 用于干擦的笔

用干擦法表现粗糙质感时，使用这种尼龙毛的平头画笔（12号）。

❖ 用于铺大背景的板刷和猫舌笔

上色前将画纸整体刷水，以及大面积涂绘（例如，天空）的时候使用。

❖ 用于弹溅的平头笔

这种平头笔，用于将颜料弹溅在纸面所需的部分上（▶P46）。

02 铅笔（用于打草稿）＆橡皮

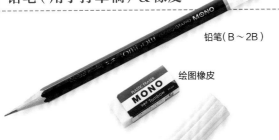

铅笔（B～2B）

绘图橡皮

可塑橡皮

打草稿时，使用B～2B的铅笔。

擦除画坏了的线条和多余的线条时，使用普通的绘图橡皮。

可塑橡皮则用于减淡线条，而不是擦除线条。

辅助工具

❖ 施展专业技法的必备工具 ❖

画水彩画，有许多深奥有趣的技法。其中，既有用一支画笔就能完成的，也有需要借助专用工具才能实现的。这里，我主要介绍本书涉及的技法要用到的工具。供大家参考。

01 施展本书技法的必备工具

❖ 留白液	❖ 盐	❖ 喷瓶	❖ 铁笔

使用市面有售的留白液（▶P7）。

用于"撒盐"技法（▶P44）。

用于"喷洒"技法（▶P50）。

勾线时使用（▶P42）。

❖ 吸管	❖ 牙刷	❖ 保鲜膜	❖ 留白胶带

"留白应用篇"中用到（▶P60）。

"留白应用篇"中用到（▶P56）。

"留白应用篇"中用到（▶P56）。

用于大面积留白时（▶P52）。

❖ 水壶	❖ 画板	❖ 美纹纸胶带	❖ 清洁海绵

用于减淡颜色。

这种塑料材质的面板是空心的，因此非常轻，但很结实。在美术用品商店就能买到。

用于将画纸固定在纸板上以及留白的时候。

用于擦除颜色。在（日本）百元店的清洁用品货架上就能买到。

❖ 橡皮擦	❖ 镇尺	❖ 吹风机	❖ 纸巾&旧毛巾

用于去除干燥的留白液（▶P7）。

在作画的过程中，需要把作品倾斜放置的时候，有这个工具的话比较方便。

留白液的准备

❖ 用水稀释市售的留白液 ❖

在本书中，留白液大派用场。将买来的留白液掺水稀释，然后加入少量中性清洁剂后使用。通过有效运用留白液，能够实现各种水彩画独有的表现效果。

01 掺水稀释留白液，加入少量中性清洁剂

掺水稀释并加入少量中性清洁剂，留白液就变得滑薄，比较好用于留白了。

使用市售的留白液（荷尔拜因牌）。

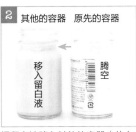

把留白液移入其他的容器（什么都行）里，腾出原先的容器。

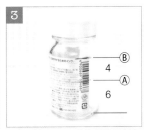

因为要按照6：4的比例将留白液和水混合，所以需要预先在腾空的容器上做出标记。

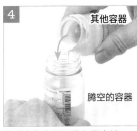

往腾空的容器里灌入留白液，一直灌到 3 中做标记的 A 线处。

再注入清水，一直注到 3 中做标记的 B 线处。

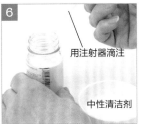

用注射器注入2～3滴家用清洁剂（中性清洁剂）。

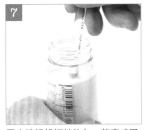

用小棒轻轻搅拌均匀，就完成了准备工作。使用时如果留白液变薄，就往里面补充原液即可。

涂留白液时，先把笔头在肥皂上蘸一蘸再涂（留白液会变得不容易黏附在纸上）。

> **注意！**
> 用完的画笔，立即使用放了中性清洁剂的水清洗，然后用清水把画笔刷干净。

02 留白液的基本用法

不想上色的部分，涂完留白液后再上色，之后再把干了的留白液擦除，先前留白的部分就变白了。这种效果可以运用到各种各样的表现中（▶P36、P56）。

在不想上色的地方涂上留白液。

等 1 干透，从上往下开始上色。

等 2 干透，用橡皮擦擦除留白液。

这是刚擦除留白液后的效果。之前涂了留白液的部分变成白色的。

画室一瞥

　　我把家里的一间屋子用作画室。虽说画室的面积不算大，但我常年使用的心爱画材就摆放在周围，而且这里还有各种我很喜欢的小装饰物。因此，对我来说，在这里画画是件很开心的事情。我还花了些工夫，把画材和辅助工具摆放妥当，以便使用。要是能对大家有所帮助，那就再好不过了。

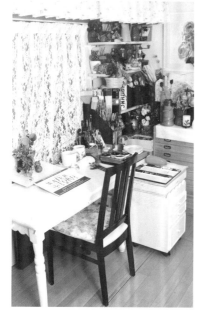

❖ **画材和辅助工具的摆放**

①纸巾
②参照物
③作品
④洗笔筒
⑤旧毛巾
⑥画笔（使用中）
⑦画笔（备用）
⑧调色盘（用于我的"三原色"）
⑨调色盘（备用）
⑩调色盒
⑪吹风机

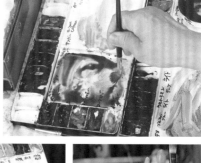

第 2 章

水彩画基础的基础

水彩颜料的特性

❖ 了解水彩颜料独有的特性 ❖

本书使用的透明水彩颜料，是一种具有透明感、显色效果很棒的画材，并且，具有水彩颜料独有的各种特性。使用这种颜料作画，可以让我们获得更多乐趣，并有更好的表现力。

01 透明水彩颜料和不透明水彩颜料

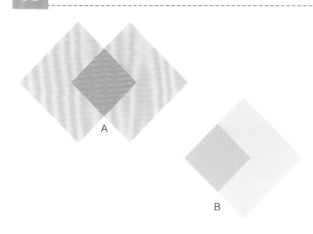

用透明水彩颜料作画时，等先涂的颜色干后，再叠加另一种颜色上去（即"叠色"），底色会透出来。

透明水彩颜料的这种特质，很像是左图中透明彩色玻璃纸交叠在一起时的效果。比方说，把两张相同颜色的透明彩色玻璃纸交叠在一起，叠合的部分颜色显得比较深（A）；把黄色和蓝色的透明彩色玻璃纸交叠在一起，叠合的部分就变成了绿色（B）。而如果用不透明水彩颜料叠涂，则不会有这样的效果。

在本书中，我会运用透明水彩颜料的这种特质来完成作品。

02 即使是同样的颜色，颜料和水的比例不同，色调也会不同

沙普绿

即便是相同颜色的颜料，随着颜料和稀释颜料的水的比例的调整，色调也会发生变化。
举个例子，我把稀释沙普绿的水的比例做出三种调整，然后涂绘。

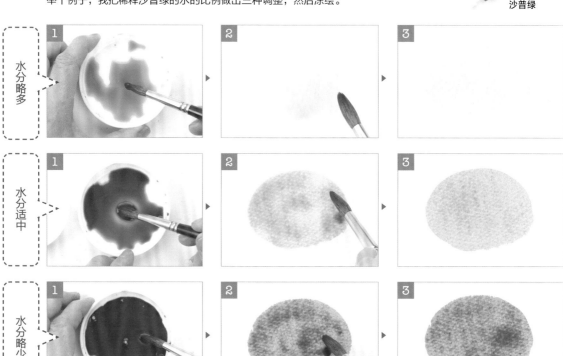

03 刚上完色和干后，颜色的深浅和饱和度不同

上色中、刚上完色、干后以及几天后，水彩颜料的颜色会逐渐变浅，饱和度（颜色的鲜艳程度）会降低。由于水彩颜料的这种特性，上色时，要把颜料调得比自己想要的效果浓，这一点很重要。

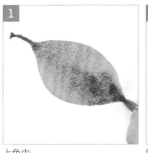

上色中。

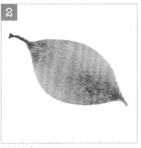

刚上完色。

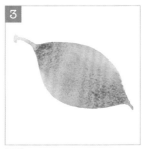

干后。

几天后。

04 干前上色还是干后上色

在起先上的色没干时就上其他颜色，还是等起先上的色干了以后再上其他颜色，不同的选择会带来不同的表现效果。画水彩画时，根据要画的对象，分别使用这两种方法。前者被称作湿画法（▶P26），后者被称作干画法（▶P34）。

❖ 在起先上的色没干时，上其他颜色（湿画法）

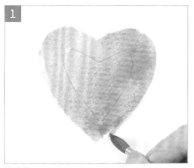

上底色。

在 1 没干时，叠加新的颜色。

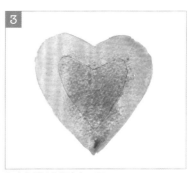

和底色微妙地混合在一起。

❖ 等起先上的色干了以后再上其他颜色（干画法）

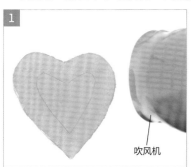

吹风机

上完底色后，用吹风机把颜色烘干（自然晾干也可以）。

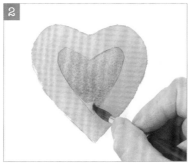

等 1 干透以后，叠加新的颜色。

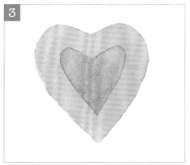

新的颜色并未和底色混合，而是产生了清晰的轮廓。

颜料的使用方法
❖ 巧妙运用水彩颜料的窍门 ❖

调色盒里的颜料，一旦取用不当，颜色很快就会变得污浊。虽说颜料的稀释方法很基础，但我还是想再强调一下。另外，用完调色盒后，要把调色的区域擦干净。分格存放的颜料，则轻轻去除污渍。

01 颜料的稀释方法①涂单色时

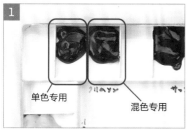
在调色盒里，把颜料按照单色专用和混色专用分格存放（ ▶P3）。

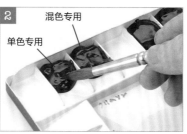
用画笔蘸取单色专用的颜料。

把 2 涂到调色盒的调色区域上。

用水壶注入清水。

用画笔稀释颜料。

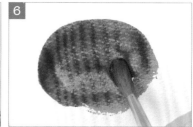
上色。

02 颜料的稀释方法②混色时

按照和单色专用时一样的步骤，稀释一种颜色。

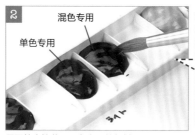
用画笔直接蘸取混色专用的颜料。

必须养成习惯，使用混色专用的颜料混色。无论如何留意，混色时颜料都会变脏，而通过这种区分使用的方式，可以让单色专用的颜料保持干净的色泽。

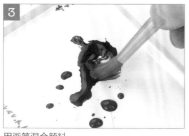
用画笔混合颜料。

混合均匀。

上色。

03 调色盒用完后和用之前

画完后，把调色盒里弄脏的调色区域清理干净，然后轻轻擦去分格存放的颜料上面的污渍。调色盒如果长期不用，里面存放的颜料会变硬，使用前需要用装了水的喷瓶朝颜料上轻轻喷水。

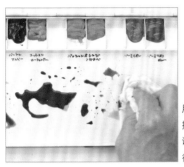

用略微蘸水的纸巾擦拭被颜料弄脏的调色区域，就能擦得很干净。

用喷瓶往长时间不用、已经变干变硬的颜料上轻轻喷水，颜料就能恢复湿润。

04 多调些颜料备用

画水彩画时，要趁着先涂的颜色还没干，叠加新的颜色，或者一气呵成地完成大面积的上色。要是画着画着，颜色一下子用完了，就得赶在正上色的这个部分变干之前，调出相同的颜色，但这难于登天。因此，我们在调颜料时，要留出富余来，尤其是大面积上色时。此时，要像右侧照片所示的那样，在稍大的调色盘（而不是调色盒的调色区域）里多调些颜料。

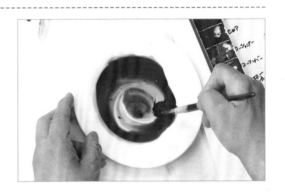

✓ 用处多多的纸巾

纸巾除了能把用完的调色盒清理干净，还有很多用处。

作画的过程中，调色盒的调色区域里转眼就会积满各种颜色。可以用蘸水的纸巾仔细擦净。

笔头蘸多了颜料时，可以用纸巾包住笔头的根部，通过吸除水分来调节颜色的浓淡。

上色后，用纸巾轻轻按压画面减淡颜色，可以达到调整浓淡的目的。

上色后，用纸巾擦除颜色，可以令蓝天上浮现出白云。

平涂法和渐变法
❖ 熟练地运用颜料 ❖

初学者调颜料时，往往不怎么敢加水。不妨放开手脚，大胆加水。通过练习"平涂法"和"渐变法"这两种基本的上色方法，慢慢适应加水较多的颜料。

01 平涂的步骤

均匀地大面积上色，叫作"平涂"。此时，如果不能一气呵成地上完色，就会出现色块。要避免这种还没画完就颜料不够用的情况，就需要提前调好充足的颜料。在水彩画中，使用充足的水上色，叫作"薄涂"。

用充足的水稀释颜料。

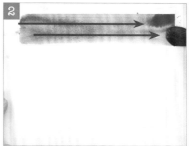

上色时从画纸的上方往下涂。画笔水平移动。

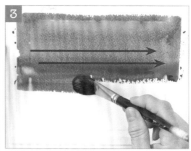

不断往下画。

一气呵成地把画纸的最下方也涂完。

在上过色的地方再次运笔，会出现色块。因此，避免这种情况发生。

把画面晾干，就完成了平涂。

❖ 完成平涂

平涂很考验功底，所以一下子掌握不好也不用担心。稍微有点儿色块也不要紧，那样看起来饶有意趣。沿水平方向运笔时，必须沿着一个固定的方向（向右的话就一直向右，向左的话就一直向左）。不然，很容易出现色块。

02 渐变的步骤

让颜色呈现自然衔接的变化的上色方式，就叫作"渐变"。和平涂一样，要是不能一气呵成地上完色，就不会形成自然的渐变效果。

用充足的水稀释颜料，然后在画纸上从上往下地上色。

在 1 的颜料中加入少量水，涂绘下一个阶段。

越往下加的水越多，颜色逐渐变薄。

一气呵成地把画纸的最下方也涂完。

❖ 完成渐变

晾干后，就完成了渐变。也可以参考 ▶ P38 ～ 39。

渐变的层次

❖ 完成双色渐变

渐变的第一种颜色涂到一半时，开始涂第二种颜色。涂的时候注意让其与前一种颜色自然衔接。此时，用同样比例的水分调节两种颜色衔接处的颜料，这一点很关键。

我的三原色

❖ 使用我的三原色的混色法 ❖

我以"我的三原色"为创作的基点。这里所说的三原色，是指胭脂红、沙普绿和浅群青。通过单独使用这三种颜色或者调整比例混色，可以得到丰富多样的色调。

01 什么是我的三原色

我把①胭脂红、②沙普绿和③浅群青，称为"我的三原色"。通过单独使用这三种颜色或者混色，可以得到丰富多样的色调。

① ② ③

02 我的三原色：利用单色的浓淡变化

我画画时，也常常不混色，以单色的形式使用我的三原色（※）。特别是沙普绿，画自然风景时，我常用它来给绿色的部分铺底。即便是单色，通过调整水的比例也能让色彩浓淡分明，富有层次，可用于很多场景的表现之中。

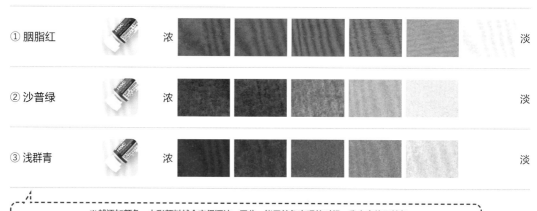

		浓							淡
① 胭脂红		浓							淡
② 沙普绿		浓							淡
③ 浅群青		浓							淡

※越添加颜色，水彩颜料越会变得浑浊。因此，能用单色表现的时候，我大多使用单色。

专栏

❖试色纸·试色的重要性

用画纸正式上色前，必须先在其他纸张上试色。试色的纸，使用的是从正式的画纸上裁下的边角料。反复试色，直到找到想要的颜色为止。即使是用弹溅法时（▶P46），也要试色后再正式画，这样比较稳妥。

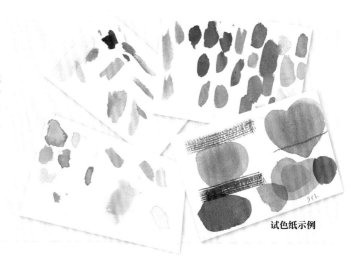

试色纸示例

03 混合我的三原色中的两种颜色时的混色变化

从我的三原色中，以"两两混合"的混色，就会产生下方所示的变化。

❖ 胭脂红＋沙普绿的混色示例（以①1：②1的比例混合时）

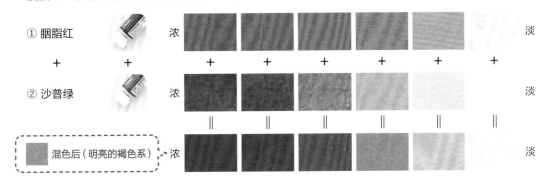

① 胭脂红　　浓 ＋ ＋ ＋ ＋ ＋ ＋ 淡
＋
② 沙普绿　　浓 ＋ ＋ ＋ ＋ ＋ ＋ 淡

混色后（明亮的褐色系）→ 浓　　　　　　　　　　淡

❖ 沙普绿＋浅群青的混色示例（以②1：③1的比例混合时）

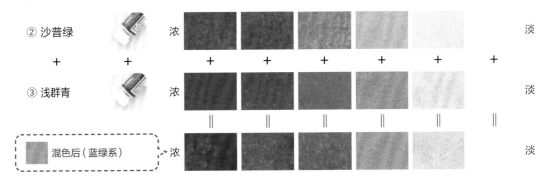

② 沙普绿　　浓 ＋ ＋ ＋ ＋ ＋ ＋ 淡
＋
③ 浅群青　　浓 ＋ ＋ ＋ ＋ ＋ ＋ 淡

混色后（蓝绿系）→ 浓　　　　　　　　　　淡

❖ 浅群青＋胭脂红的混色示例（以③1：①1的比例混合时）

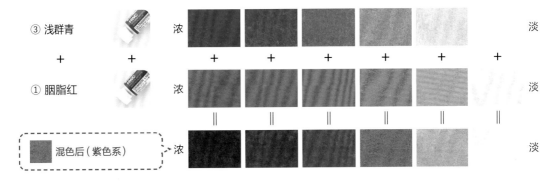

③ 浅群青　　浓 ＋ ＋ ＋ ＋ ＋ ＋ 淡
＋
① 胭脂红　　浓 ＋ ＋ ＋ ＋ ＋ ＋ 淡

混色后（紫色系）→ 浓　　　　　　　　　　淡

上述示例是把我的三原色按照1：1的比例两两混合得到的。通过调整两两混色时的比例，可以实现丰富多样的变化。例如，右侧示例中，是把沙普绿和浅群青分别按照Ⓐ略多：略少、Ⓑ1：1、Ⓒ略少：略多混合得到的效果。虽然同为蓝绿系，但Ⓐ偏绿，Ⓒ则偏蓝。

注意！

沙普绿和浅群青的比例

Ⓐ　　　Ⓑ　　　Ⓒ

略多：略少　　1：1　　略少：略多

接着，来看看把我的三原色全部混合时的变化。越添加颜色，颜料越会变得浑浊。不过，混合我的三原色，可以得到更贴近自然的、富有意趣的色调。把这三色按照1：1：1的比例进行混合，基本上会得到灰色。如果调整三色的比例混合，则会得到丰富多样的色调。比例的组合变化无穷，请大家多多尝试，找到自己想要的颜色。

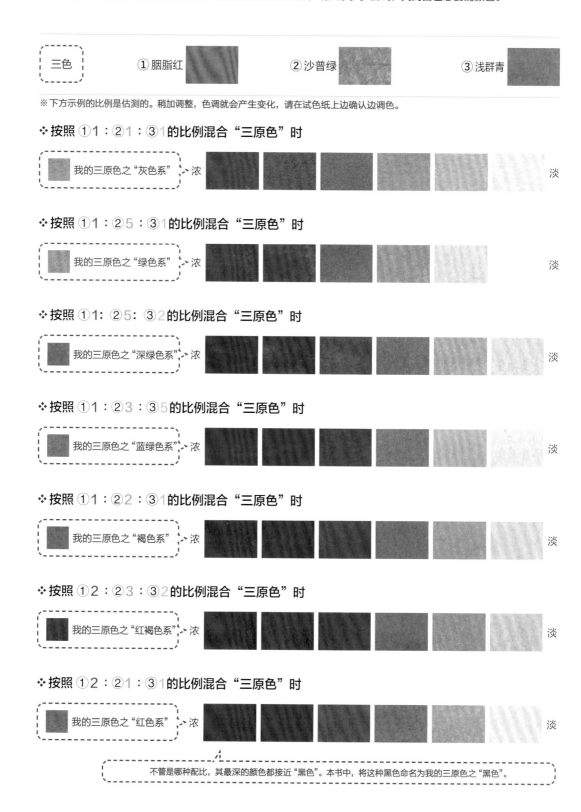

※下方示例的比例是估测的。稍加调整，色调就会产生变化，请在试色纸上边确认边调色。

❖ 按照 ①1：②1：③1 的比例混合"三原色"时

我的三原色之"灰色系" → 浓 ⋯ 淡

❖ 按照 ①1：②5：③1 的比例混合"三原色"时

我的三原色之"绿色系" → 浓 ⋯ 淡

❖ 按照 ①1：②5：③2 的比例混合"三原色"时

我的三原色之"深绿色系" → 浓 ⋯ 淡

❖ 按照 ①1：②3：③5 的比例混合"三原色"时

我的三原色之"蓝绿色系" → 浓 ⋯ 淡

❖ 按照 ①1：②2：③1 的比例混合"三原色"时

我的三原色之"褐色系" → 浓 ⋯ 淡

❖ 按照 ①2：②3：③2 的比例混合"三原色"时

我的三原色之"红褐色系" → 浓 ⋯ 淡

❖ 按照 ①2：②1：③1 的比例混合"三原色"时

我的三原色之"红色系" → 浓 ⋯ 淡

不管是哪种配比，其最深的颜色都接近"黑色"。本书中，将这种黑色命名为我的三原色之"黑色"。

05 进一步调整我的三原色

在上一页所示的我的三原色的基础上，进一步调整这三色的深浅，就可以得到更加复杂的色调。下方示例中，这个配比组合还包含无限可能。

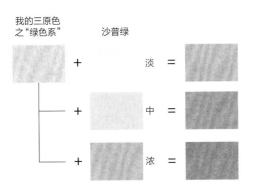

我的三原色
之"绿色系"　　沙普绿

＋　　　淡　＝

＋　　　中　＝

＋　　　浓　＝

注意！

我会在画之前把"我的三原色""绿色系""红色系""红褐色""深绿色系"这些我常用的颜色，预先在调色盘里调好。

06 我的三原色的实际用法

关于在实际创作时，如何使用我的三原色，下方示例可供参考。

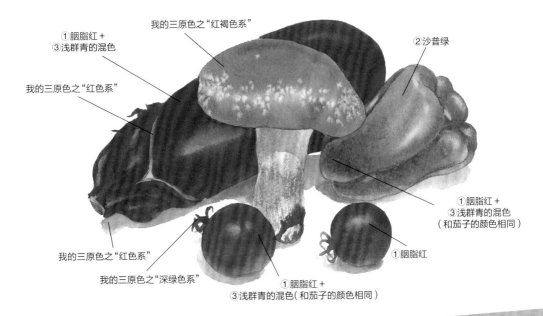

①胭脂红 +
③浅群青的混色

我的三原色之"红褐色系"

②沙普绿

我的三原色之"红色系"

①胭脂红 +
③浅群青的混色
（和茄子的颜色相同）

我的三原色之"红色系"

①胭脂红

我的三原色之"深绿色系"

①胭脂红 +
③浅群青的混色（和茄子的颜色相同）

三色以外的其他颜料

❖ 黄色和橙色怎么调？

用"我的三原色"无法表现的时候，使用三色以外的14种颜色（ ▶P2）。例如，黄色和橙色没法用我的三原色来表现，此时，需要使用咪唑酮黄、荧光橙和朱砂等。

咪唑酮黄　　　荧光橙　　　　朱砂

❖ 用亮玫红和翠绿调出灰色

当要用到灰色时，比起使用我的三原色之"灰色系"，更多的时候，我会用亮玫红和翠绿调出灰色。什么时候使用什么样的灰色，需要具体问题具体分析。

亮玫红　　　＋　　翠绿　　　＝　　灰色

19

透视感·纵深感

❖ 需要预先牢记的规则 ❖

要在画中表现透视感和纵深感，有个简单的规律：把近处的事物画得深浓清晰，把远处的事物画得浅淡朦胧。

层次分明地画出远景、中景和近景，可以让画面显得张弛有度，富有层次感。

01 把近处的事物画得深浓清晰，把远处的事物画得浅淡朦胧

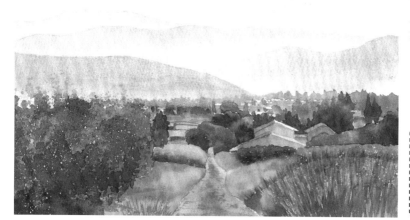

通过把近处的事物画得深浓清晰，把远处的事物画得浅淡朦胧，可以让画面具有纵深感。

在左侧示例中，近前的草丛画得很清晰；画面中部的房屋，越往深处，画得越浅淡朦胧；远处的山峦，则要画得更淡，晕着蓝色。这样一来，画面的纵深感就出来了。

注意！

由于空气对视觉产生的阻隔作用，大自然中的景物，越往远处越显得蓝蒙蒙的。利用这种性质，把远景的形象画得模糊，让其色调更接近空气的颜色，这种画法叫作"空气透视法"。

02 层次分明地画出远景、中景和近景

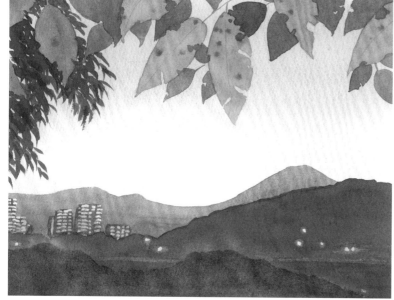

层次分明地画出远景、中景和近景，不仅可以让画面产生透视感和纵深感，还能让画面张弛有度，富有层次感。在左侧示例中，画面上方的树叶是近景，山峦和天空是远景，画面下方的土丘和商业街是中景。

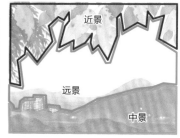

近景

远景

中景

光·投影·阴影

❖ 了解光与影的关系 ❖

通过精准地描绘光与影，才能产生逼真的立体感和质感。下方的"球体"是最基础的示例，希望大家好好掌握。无论画什么样的作品，都要多多留意光与影，这一点很重要。

01 球体

所谓投影，指的是光线被物体遮挡，在平面上形成的影子。球体的投影位于球体下方。而阴影指的不仅仅是阳光，还包括其他光源，比如月光、灯光以及烛光等造成的影子。在本示例中，球体自身的背光部分形成了阴影。看清光源的方向，加入高光（物体直接反射光源的部分），这一点很重要。

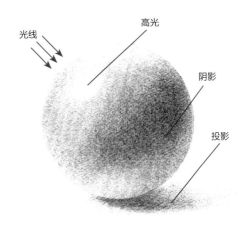

光线　高光　阴影　投影

02 岩石

留意光源的方向，仔细画出光照的地方。先大致画出明暗，然后刻画细部，逐渐画出凹凸和暗部的阴影。和球体一样，画的时候要留意光影的方向、高光、投影和阴影的位置。

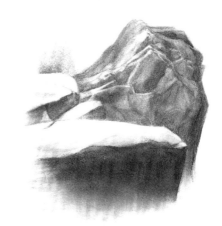

03 波浪

波浪被阳光照射的部分，要画出高光。画的时候要留意波浪的起伏，在翻卷比较明显的地方加深阴影。

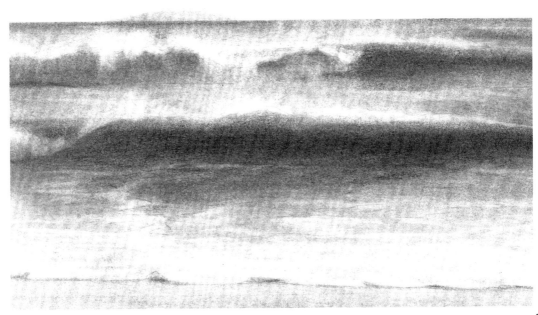

打草稿的步骤

❖ 照着照片勾勒底稿 ❖

用水彩颜料上色前，要先用铅笔打草稿。我会拿出几张实地拍摄的照片做参照，在自家的画室里打完草稿再上色。画的时候，一边仔细观察照片，回想当时的光线和气氛，一边画。

01 准备照片

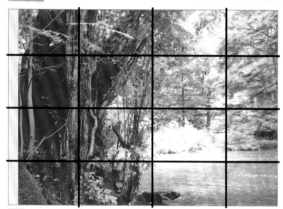

1 在作为参照的照片上画出网格线。

> 我想在大树的左侧留出空间，所以把照片稍微往右移了移。

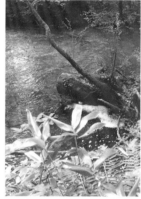

2 除了作为参照的照片外，还可以多准备一些可供参考的照片，以便画水面、竹叶和大树的特写。

02 打草稿

> 这里为了方便大家看懂，我把铅笔线条画得略深了一点，大家在实际打草稿时，线条要尽量浅一些。

1 在画纸上画出与照片上相同的网格线。以网格线为基准，分别画出左前方的大树、远景的树林和中景的茂草等物体的大致形态。

2 画出大致形态后，从左前方的大树开始刻画细节。盘曲错节的虬枝，仔细观察后再画。

> 打草稿时，推荐大家使用"B"芯铅笔。橡皮一般使用绘图橡皮。

3 画出远景的树木和右侧土丘上的树木。画出河流的轮廓和大树右侧的树枝。

4 画出生长在大树近前的许多小树叶。

5 做参照的照片上，大树下方并没有什么景物，但我想画近景，就把长在附近的竹叶添了进去。

6 擦掉网格线，草稿就完成了。需要留白时，要把留白部分的轮廓画得深一些（▶P37）。

专栏

实地观察的重要性

　　我的作品大都以深山中的溪谷和山岩为主题，尽管实地观察颇有难度，但为了身临其境地感受大自然的氛围、光线以及溪流飞溅的水花，我还是会亲自跑一趟。

　　一般来说，我会在现场拍很多照片，然后回到自家画室，参照着照片创作。创作大幅作品时，由于只靠照片没法很好地捕捉到光影的变化，所以我还会再去几趟现场画速写。

　　这里展示的照片，是我儿子在现场帮忙拍摄的。

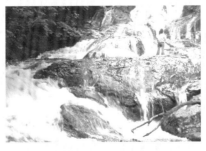

上色前的准备

❖ 如何用水彩颜料轻松上色 ❖

打完草稿，接下来该上色了。由于水彩颜料比较湿润，在上色的过程中，画纸会逐渐被打湿起皱。为了防止这种情况出现，上色前要做如下准备。

01 用美纹纸胶带固定画纸的四条边

用美纹纸胶带（见右侧照片）将画纸的四条边固定在厚约5毫米的画板（▶P6）上。这样一来，即便上色，画纸也不会起皱。把画纸裁成合意的大小，用着不但方便，而且轻巧便携，很适合野外写生。

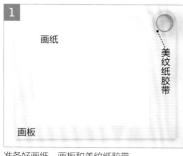

准备好画纸、画板和美纹纸胶带。

用美纹纸胶带把画纸的四条边固定在画板上。

完成。

※没有画板时，有时候也会使用四面封胶型的写生本（参照下图）的封底。

专栏

四面封胶型的写生本

除了上述方法，有时候还可以直接画在四面封胶本上。四面封胶，指的是画纸的四条边已经用糨糊糊住了。由于画纸的四条边已经被糨糊固定住，即便上色，画纸也不会起皱，可以用水彩颜料轻松上色，不过初学者一开始可能用不惯。画完后，用裁纸刀把画裁下来。

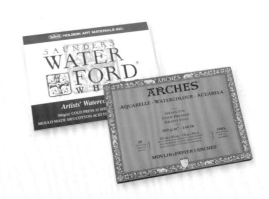

❖ 四面封胶型画纸的裁法

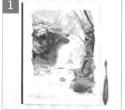

准备好画完的作品和裁纸刀（我用的是油画刮刀）。

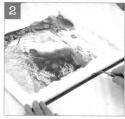

四面封胶本的侧面有个未封胶的小口，将刀刃插入其中。

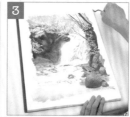

沿着小口划向四条边缘。

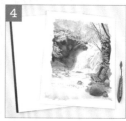

画纸揭下来了。

第3章

挑战水彩技法！

湿画法

❖ 水彩画特有的表现 ❖

趁着先涂的颜色还没干，叠加新的颜色，这种画法叫作"湿画法"。这是实现水彩画特有的表现效果的最基本的技法。在这里，我们用湿画法给三片色调不同的落叶上色。

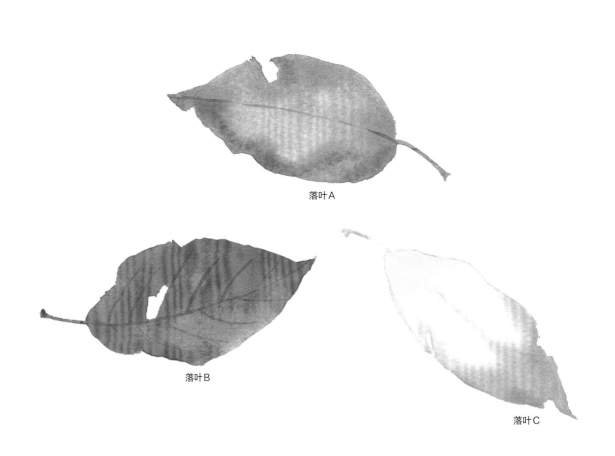

落叶 A

落叶 B

落叶 C

01　必要的颜料和工具（落叶）

| 所用颜料（落叶 A） | 土黄 + 仿朱砂 = Ⓐ | 熟褐 | 所用颜料（落叶 B） | 朱砂　胭脂红 + 沙普绿 = Ⓑ |
| 所用颜料（落叶 C） | 沙普绿　咪唑酮黄　Ⓐ | 所用颜料（叶脉） | 熟褐 |

| 所用画笔 | 圆头笔（6号～10号）用于上色 1～2支 | 圆头笔（6号～10号）用于蘸水 1支 | 面相笔用于上色 1支 |

实物照（供参考）

02 用"湿画法"给三片色调不同的落叶上色

湿画法指的是趁先涂的颜色还没干，叠加下一种颜色，使其互相渗透、融合，达到极其微妙的效果。这种水彩画独有的表现，希望大家好好掌握。

1 水

先用湿笔（▶P33）给落叶A整体涂上清水（为了方便说明，这里用颜色表示，原本应该是透明的。）

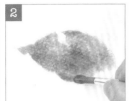

2

调Ⓐ色时稍微多加一点水，然后趁**1**未干，给叶子整体上色。

叠加的颜色，浓度与先涂的颜料相同或者稍浓，这一点很关键。

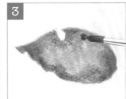

3

趁着**2**未干，用熟褐沿着叶子的边缘叠色。

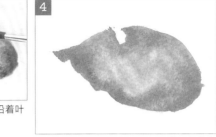

4

随着颜料变干，先涂的颜色和后续叠加的颜色，在画纸上互相渗透、融合。

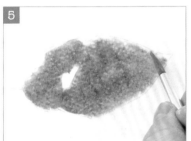

5

使用和**1**相同的步骤涂绘落叶B，涂了清水后，用水分略多的朱砂对叶子整体上色。

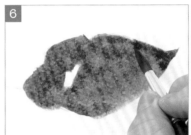

6

趁**5**未干，在叶色深浓的部分叠加B色。

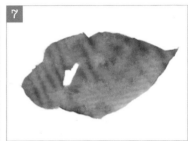

7

随着颜料变干，先涂的颜色和后续叠加的颜色，在画纸上互相渗透、融合。

8

涂绘落叶C时，也是先用清水对叶子整体涂绘，然后用水分略多的沙普绿从叶尖开始上色，大约涂到叶片的三分之一处。

9

趁着**8**未干，接着**8**的边缘用咪唑酮黄继续上色，一直涂到叶子的中部。

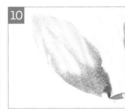

10

趁**9**未干，接着**9**的边缘用Ⓐ色继续上色。用同样的颜色薄涂叶脉。

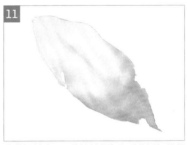

11

随着颜料变干，先涂的颜色和后续叠加的颜色，在画纸上互相渗透、融合。

12 叶柄

落叶A的叶柄，用Ⓐ色铺底后，叠加少许熟褐。

13

落叶B的叶柄，用熟褐上色。

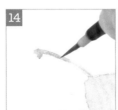

14

落叶C的叶柄，用沙普绿铺底后，叠加少许Ⓐ色。

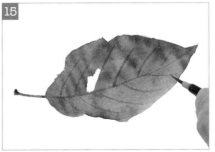

15

叶子部分的颜料干透后，用熟褐刻画叶脉，一片落叶就画好了。

27

渲染法（水痕效果）

❖ 用水施展魔法 ❖

"渲染法"（也叫水痕效果）指的是趁先涂的颜料未干，洒上清水（或者是比先涂的颜色水分多的颜料），从而形成水痕。通过调控水量和加水的时间点，可以像施展魔法那样得到各种水痕效果。

01 **必要的颜料和工具（蓝蜡烛和红蜡烛）**

实物照（供参考）

所用颜料（蓝蜡烛）	第一种颜色	第二种颜色	蜡烛芯
	亮玫红	新锰蓝	我的三原色之"蓝绿色系"

所用颜料（红蜡烛）	第一种颜色	第二种颜色	蜡烛芯
	荧光橙	胭脂红	我的三原色之"红褐色系"

所用画笔　圆头笔（6号~10号）用于上色 2支（第一种、第二种颜色各用一支）　　面相笔 用于上色 1支

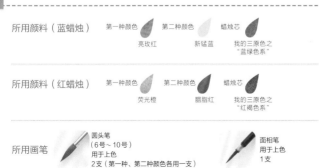

02 用渲染法（水痕效果）画出蓝蜡烛

先用湿画法（▶P26）铺底色，然后用渲染法画出蓝蜡烛。

需要注意的是，要在颜料湿润时一气呵成地完成步骤 1 ～ 8，否则很难成功。

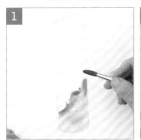

用第一种颜色涂绘蜡烛的下部。

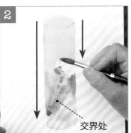

交界处

从蜡烛的上部往下涂绘第二种颜色，一直涂到和第一种颜色的交界处。

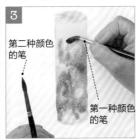

第二种颜色的笔

第一种颜色的笔

用两支画笔各自沿用先前上色的方法继续上色，让两种颜色慢慢交叠。

第一种颜色和第二种颜色互相渗透、融合，达到极其微妙的效果（湿画法）。

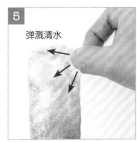

弹溅清水

用指尖蘸取清水，朝着蜡烛弹溅，就会生出轮廓朦胧的水痕。

分几次朝蜡烛的各个部分弹溅清水，享受变化的乐趣。

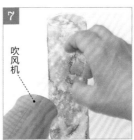

吹风机

用吹风机的热风略微烘干颜料后，再次弹溅清水，就会产生清晰的水痕。

完成。等颜料干透后，用面相笔刻画蜡烛芯。

03 渲染法的效果随着底色的干燥情况而变化

弹溅清水时，水痕效果会随着底色的干燥情况（水分的多寡）而变化。请大家多多尝试，以便把握时机。

如果在刚涂完颜料时（水分多时）弹溅清水……

水痕大面积扩散，形成朦胧的水痕效果。

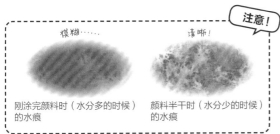

注意！

模糊……

清晰！

刚涂完颜料时（水分多的时候）的水痕

颜料半干时（水分少的时候）的水痕

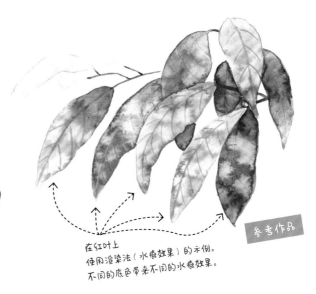

参考作品

在红叶上
使用渲染法（水痕效果）的示例。
不同的底色带来不同的水痕效果。

29

晕染法
❖ 利用晕染表现反光效果 ❖

试着用"晕染"技法表现圆茄子表皮上的反光。晕染是通过先涂水，然后趁湿着色来表现的。晕染的程度可以改变反光的效果。

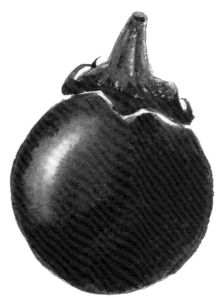

01 必要的颜料和工具（圆茄子）

所用颜料（茄身）

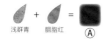
浅群青 ＋ 胭脂红 ＝ ◼ Ⓐ

所用颜料（茄蒂）

亮部 我的三原色之"绿色系"

暗部 Ⓐ ＋ 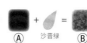 沙普绿 ＝ ◼ Ⓑ

所用画笔

 圆头笔（6号～10号）用于上色 1支

 圆头笔（6号～10号）用于蘸水 1支

"渲染法"和"晕染法"的不同

前面讲到的"渲染法"（水痕效果），指的是先用调得略浓的颜色上色，趁颜色未干，叠加清水（或者掺入的水分略多的颜色）所产生的表现。

与之相对，"晕染法"指的是先涂清水（或者掺入的水分略多的颜色），趁湿叠加调得略浓的颜色所产生的表现。

这两种手法在水彩画的创作过程中都很常用，希望大家能够掌握。

02 用晕染法表现茄子表皮上的反光

茄子表皮上的反光，可以通过留出或大或小面积的画纸底色来表现。通过很好地控制水和颜料，就能实现想要的表现。请多多练习。

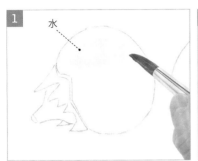
1 · 水

用湿笔（▶P33）在想加入反光的部分涂上清水（为了方便大家看懂，这里用颜色表示）。

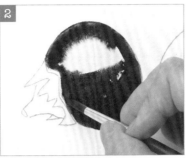
2

趁 1 未干，用Ⓐ色涂绘茄子的表皮。

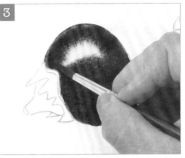
3

涂绘时要把表皮上的白色反光部分留出来。1 中涂过水的部分，颜料会自然扩散开来，因此涂的时候要仔细。

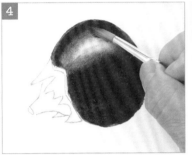
4

用干笔（▶P33）轻描颜料和反光的交界处，使颜色自然过渡。请多多练习，实现自然的渐变效果（▶P14）。

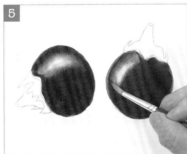
5

按照同样的步骤，涂绘第二个茄子。

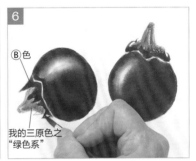
6 · Ⓑ色 · 我的三原色之"绿色系"

用我的三原色之"绿色系"和Ⓑ色涂绘茄蒂后，圆茄子就画好了。

03 晕染的程度可以改变反光效果

晕染时，通过微调留白的比例，可以改变反光的效果。西红柿的表皮没有茄子那么光滑，画的时候稍微少留一点白，然后晕染。画西葫芦时，不用留白，用绿色晕染后，用干净的画笔轻轻洗出（▶P32）反光的部分，就画好了。

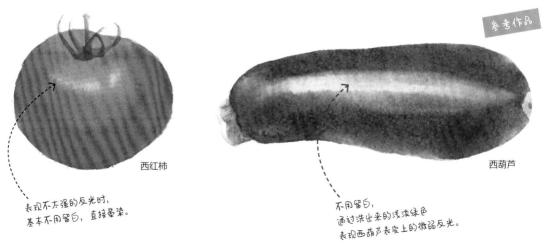
参考作品

西红柿

西葫芦

表现不太强的反光时，基本不用留白，直接晕染。

不用留白，通过洗出来的浅淡绿色表现西葫芦表皮上的微弱反光。

擦洗法

❖ 通过洗掉颜色来表现质感 ❖

前文是通过晕染法表现茄子表皮上的反光，这次我们试着用擦洗法来表现。擦洗法指的是在画过的地方通过擦洗而取得所需要的效果。也叫"吸洗法"。

01 必要的颜料和工具（辣椒）

所用颜料（辣椒）			
胭脂红	+ 仿朱砂	=	Ⓐ

所用颜料（辣椒蒂）				
我的三原色之"绿色系"	我的三原色之"绿色系"	+ Ⓐ	=	Ⓑ

所用画笔		
	圆头笔（6号~10号）用于上色 1~2支	圆头笔（6号~10号）用于洗色 1支

实物照

02 用"擦洗法"表现辣椒的光泽

擦洗法指的是在画过的地方，用干净的画笔吸取颜色，从而在色块上洗出亮色。此外，画面色彩过浓时，也可以通过快速擦洗调整色彩的深浅。

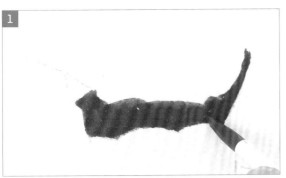

用Ⓐ色涂绘辣椒。

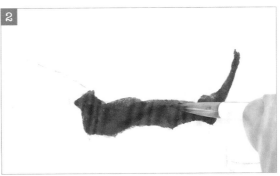

稍微晾干后，用调得略浓的Ⓐ色涂绘辣椒的阴影。

使用擦洗法时，比较适合用像尼龙笔这样笔毛较硬的画笔。

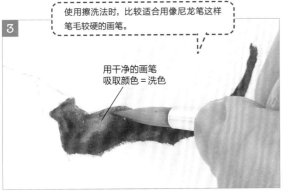

用干净的画笔吸取颜色＝洗色

用干净的画笔（※）擦洗想要表现光泽的部分。

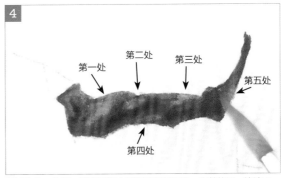

第一处　第二处　第三处　第五处

第四处

每擦洗完一处后，都要用纸巾把笔毛擦拭干净。不然的话，擦洗下一处时，就没办法顺利地洗色了。

※使用擦洗法前，必须洗净画笔，并用纸巾按压笔头根部，撇净水分（干笔▶参照下栏）。

对另外两只辣椒也进行擦洗。三只辣椒的光泽略有不同，需要仔细观察。

用沙普绿涂绘辣椒蒂，然后在阴影处叠加少许Ⓑ色，就画好了。

✓ 湿笔和干笔

❖ 湿笔和干笔

本书中，将饱蘸清水的画笔（或者板刷）叫作"湿笔"，将蘸水后又用纸巾吸去水分的画笔（或者板刷）叫作"干笔"。

水

湿笔

干笔

干画法

❖ 画出清晰的图案 ❖

趁先涂的颜色未干，叠加新的颜色，叫作"湿画法（▶P26）"，而等先涂的颜色干透之后，再叠加新的颜色，则叫作"干画法"。现在我们试着用干画法来涂绘鹦鹉螺。

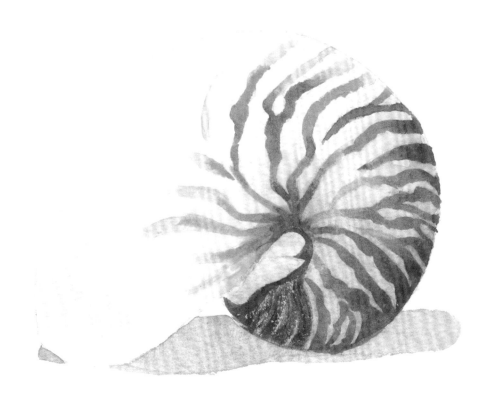

01 必要的颜料和工具（鹦鹉螺）

所用颜料													
（底子）	土黄	荧光橙	土黄	＋	浅群青	＝	Ⓐ	（图案）	生赭（歇文）	＋	熟褐	＝	Ⓑ

（黑色图案）		（阴影）					（投影）			
我的三原色之"黑色"	土耳其蓝	亮玫红	土耳其蓝	＋	亮玫红	＝	Ⓒ	Ⓒ	＋	Ⓑ

所用画笔　　圆头笔（6号～10号）用于上色 1～2支　　　圆头笔（6号～10号）用于刷水 1支

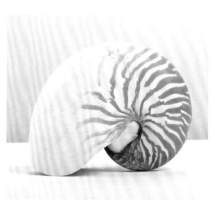

02 铺底色

先给贝壳铺底色。铺完底色后要充分晾干。

1

给贝壳整体铺水，趁湿用土黄均匀地薄涂。

2

趁湿在颜色看起来略深的部分叠加荧光橙，营造立体感。

3

趁湿在暗部叠涂Ⓐ色，营造立体感，底色就铺完了。把画面晾干。

03 用"干画法"涂绘图案

用干画法在干透的底色上涂绘图案。

1

底色变干后，轻轻把手放上去，确认是否干透。

2

用Ⓑ色涂绘图案。因为底色已经干了，所以不会出现混色。

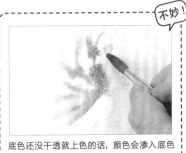

不妙！

底色还没干透就上色的话，颜色会渗入底色里，那就不妙了！

3

要涂绘深浅不一的花纹，先要用Ⓑ色薄涂。

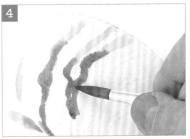

4

使用比先前略浓的Ⓑ色，立即接着3的边界继续涂绘。

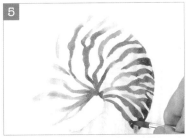

5

按照相同的步骤，深浅分明地仔细涂绘每一条花纹。

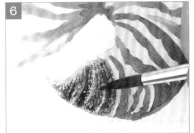

6

5变干之后，使用不含水分的干净的画笔蘸取我的三原色之"黑色"，以干擦法（▶P48）涂绘螺壳上的黑色花纹。

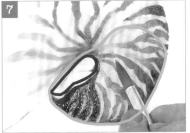

7

用亮玫红和土耳其蓝涂绘红框内侧，待颜色干后，用Ⓒ色薄薄地叠涂蓝框里的阴影部分，增加立体感。

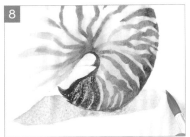

8

最后，使用湿画法（▶P26），用Ⓒ色和Ⓑ色涂绘鹦鹉螺在地面上的投影，完成绘制。

留白 **基本篇**

❖ 在不想上色的地方涂上留白液 ❖

留白可以极大限度地拓宽水彩画的表现空间。现在我们试着用基础的留白技法绘制睡莲。通过熟练运用留白技法，可以轻松表现白色的花瓣和纤细的花蕊。

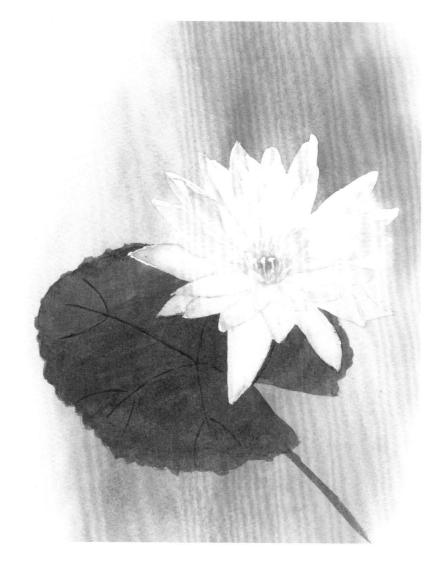

必要的颜料和工具（睡莲）

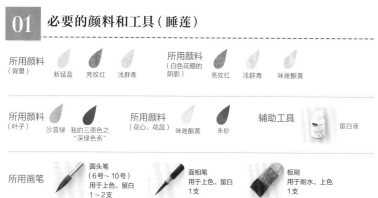

所用颜料
（背景） ·· 新锰蓝 亮玫红 浅群青

所用颜料
（白色花瓣的阴影） ·· 亮玫红 浅群青 咪唑酮黄

所用颜料
（叶子） ·· 沙普绿 我的三原色之"深绿色系"

所用颜料
（花心、花蕊） ·· 咪唑酮黄 朱砂

辅助工具 ·· 留白液

所用画笔 ·· 圆头笔（6号~10号）用于上色、留白1~2支 ·· 面相笔 用于上色、留白1支 ·· 板刷 用于刷水、上色1支

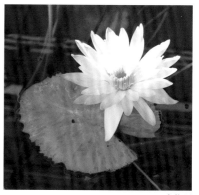

实物照

02 将白色花瓣整体留白后涂绘背景＆将花蕊留白后涂绘花心

通过预先留白，可以快速涂绘复杂的背景和花心；如果不留白，涂绘背景和花心时必须避开花瓣和花蕊的轮廓，就会看起来不够自然。

把笔头放到瓶口的边缘，撇去多余的留白液再涂。

准备留白液（▶P7），然后用画笔蘸取留白液。

去除干燥的留白液时，会看到铅笔线条变浅了。因此，这个部分要预先画深一些。

等打完草稿，用铅笔把想留白的部分（花朵）内侧的线条再描一遍，加深线条。

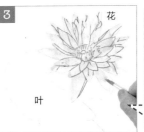

叶子之所以不用留白，是因为叶子的颜色很深，就算涂绘完背景，也可以把叶子的颜色叠涂上去。

在2中涂留白液。此时，画面中只有白色的花朵留白。待其自然干透之后才能上色。

给画纸整体刷水，趁湿使用湿画法，用新锰蓝、亮玫红、浅群青一气呵成地给背景上色。

已经留白的部分，颜料无法附着，难以着色。

吹风机

将4充分干燥。我使用了吹风机，当然，也可以待其自然晾干。

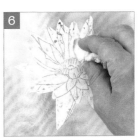

留白的地方残留的颜料很难变干，要用纸巾擦拭干净。

用吹风机烘干颜料时，使用的是热风；烘干留白液时，建议使用冷风。吹的时候尽量离纸张远一点。

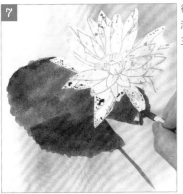

待背景色干透，用沙普绿涂绘叶子，然后叠涂我的三原色之"深绿色系"。

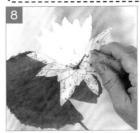

7变干之后，用清洁海绵（▶P6）去掉留白液。

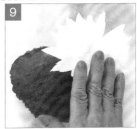

用手指触碰留白的地方，仔细确认是否有遗漏之处。

再把花蕊逐根留白，然后将其充分晾干。

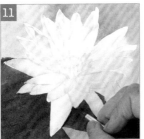

用亮玫红、浅群青和咪唑酮黄薄涂白色花瓣的阴影。

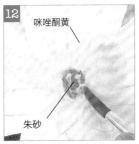

咪唑酮黄

朱砂

用咪唑酮黄薄涂花心部分，花心正中涂朱砂红。

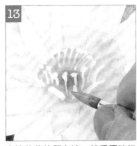

去掉花蕊的留白液，然后用咪唑酮黄给花蕊根部上色，就画好了。

37

渐变法 1

❖ 天空的渐变效果 ❖

让颜色呈现阶梯式变化的上色方式，叫作"渐变法"。现在我们试着用渐变法表现万里无云的晴空。使用渐变法的关键在于一气呵成地完成上色。

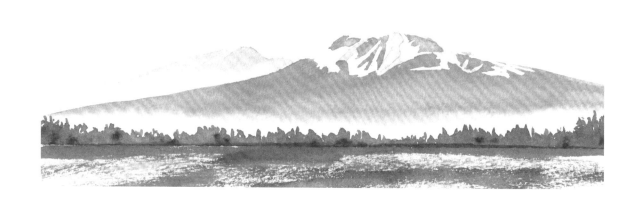

01 必要的颜料和工具（雪山和蓝天）

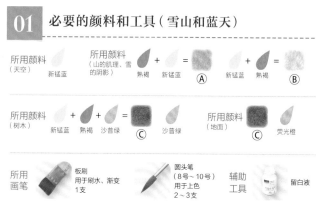

所用颜料（天空）　新锰蓝

所用颜料（山的肌理、雪的阴影）　熟褐 + 新锰蓝 = Ⓐ　新锰蓝 + 熟褐 = Ⓑ

所用颜料（树木）　新锰蓝 + 熟褐 + 沙普绿 = Ⓒ　沙普绿

所用颜料（地面）　Ⓒ + 荧光橙

所用画笔　板刷　用于刷水、渐变　1支　圆头笔（8号~10号）用于上色　2~3支　辅助工具　留白液

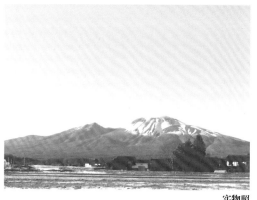

实物照

38

02 用渐变法一气呵成地涂绘万里无云的晴空

涂绘时，注意越往下颜色越薄。一旦使用渐变法，就要一气呵成地涂完。中途稍一停顿，就很容易出现色块。

打草稿，山上积雪覆盖的部分要留白（▶ P60）。

为了避免使用渐变法时影响到白雪的颜色，所以将积雪部分预先留白。

把新锰蓝调得略稀一些。多调制一些，以免使用渐变法的过程中出现颜料不够用的情况。

从上方的天空开始铺水，一直铺到地平线（为了方便大家看懂，这里用颜色表示）。因为面积较大，所以使用板刷铺水。

中途稍一停顿，很容易产生色块，因此，要一气呵成地涂到 6 所示的程度。先用略浓的 2 的颜色涂绘上方。涂绘时，板刷要沿着水平方向移动。

接着，在 2 的颜色中加入少量清水，使用渐变法衔接上一步继续涂绘。越往下加入的水分越多，这样一来，颜色就逐渐变薄了。

一直涂到山的下方，完成渐变。

待 6 干后，在山的下部（红框）涂水，趁湿用Ⓐ色晕染山的肌理。

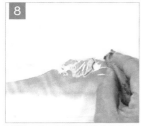

待 7 干后，去掉 1 中涂的留白液。

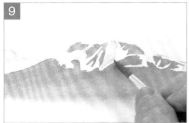

去掉留白液后，皑皑白雪显现了出来。用Ⓑ色涂绘雪的阴影。

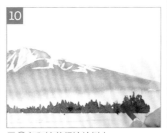

用Ⓒ色和沙普绿涂绘树木。

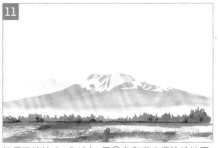

使用干擦法（▶P48），用Ⓒ色和荧光橙涂绘地面，就画好了。

渐变法 2

❖ 花瓣的渐变效果 ❖

这次我们练习的是在小范围内涂绘的渐变法。花瓣表面的凹凸和阴影，其色彩浓淡有着微妙的不同。运用渐变法表现这些细节，会营造出更逼真的效果。

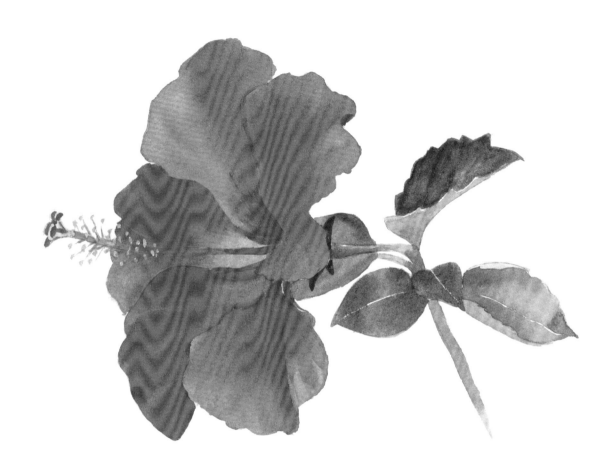

01 必要的颜料和工具（朱槿的花瓣）

所用颜料（花瓣）	朱砂 + 胭脂红 = Ⓐ		
所用颜料（叶子）（参考）	亮部 沙普绿	暗部 我的三原色之"深绿色系" Ⓐ + = Ⓑ	
所用画笔	圆头笔（6号～10号）用于上色 1支	圆头笔（6号～10号）用于刷水 1支	辅助工具 留白液

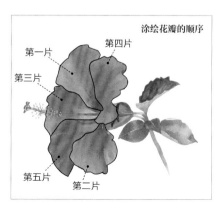

涂绘花瓣的顺序

第一片　第四片　第三片　第五片　第二片

02 用单色渐变涂绘花瓣

五片花瓣，每一片都有细微的不同。一边细心观察色彩的深浅，一边仔细地逐片涂绘。步骤 **1** ~ **6** 要趁着颜料湿润时一气呵成地完成，这一点很重要。

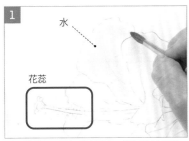

用湿笔（▶P33）蘸取清水，逐片涂绘花瓣。花蕊部分要提前留白。

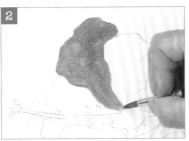

用略稀的Ⓐ色大致涂绘整片花瓣。在这个阶段，不用刻意关注深浅。

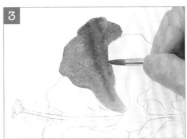

趁 **2** 未干，用略浓的Ⓐ色叠涂花瓣上颜色深的部分。

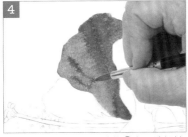

按照同样的步骤，用略浓的Ⓐ色叠涂褶皱部分。

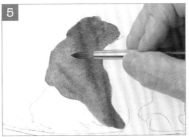

用干笔（▶P33）轻描深色和浅色的交界处，使色彩自然过渡。

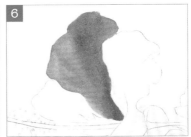

色彩自然过渡。

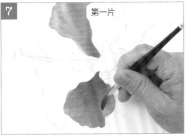

接着，挑一片不和第一片挨着的花瓣（※），同样用渐变法涂绘。

※这是为了避免在第一片花瓣还没干时发生混色。

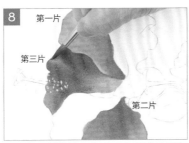

确认第一片花瓣变干之后，用同样的步骤涂绘第三片花瓣。

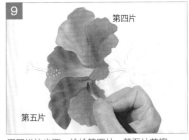

用同样的步骤，涂绘第四片、第五片花瓣。

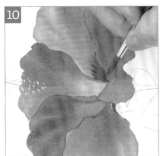

在第一片花瓣中颜色最深的部分，叠涂略浓的Ⓐ色。

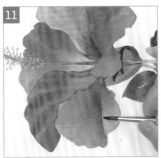

干了之后，颜色会变浅。因此，最后还要用Ⓐ色叠涂深色的部分，调整深浅。

参考作品

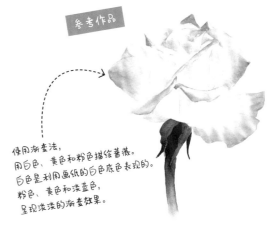

使用渐变法，
用白色、黄色和粉色描绘蔷薇。
白色是利用画纸的白色底色表现的。
粉色、黄色和淡蓝色，
呈现浓浓的渐变效果。

用铁笔勾线

❖ 轻松画出锐利线条 ❖

用铁笔可以轻松画出普通画笔难于描绘的锐利线条。趁涂绘的颜料未干，用铁笔描摹草稿的铅笔线条，周围的颜料就会流入铁笔线条的凹陷处，从而显现出清晰而锐利的线条。

铁笔

铁笔可以在
美术用品商店、
文具店买到
（也可以用没油的
圆珠笔代替）。

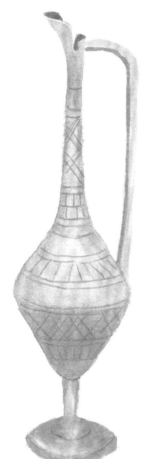

01　必要的颜料和工具（花瓶）

所用颜料（花瓶）

整体　生赭（歌文）　+　沙普绿　=　Ⓐ　阴影　我的三原色之"红褐色系"

所用画笔　圆头笔（8号～10号）用于上色 2～3支　铁笔 1支

02　必要的颜料和工具（蛇莓的叶子）

所用颜料（蛇莓的叶子）

浅色的叶子　沙普绿

深色的叶子　沙普绿　+　胭脂红　=　Ⓑ

所用画笔　圆头笔（8号～10号）用于上色 2～3支

铁笔 1支

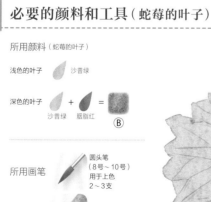

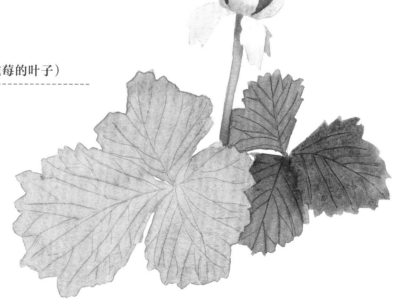

03 用铁笔描摹花瓶的图案

即便是像这幅作品一样的复杂花纹，使用铁笔也能在短时间内轻松画出来。要趁着涂绘的颜料未干，用铁笔描完线条。

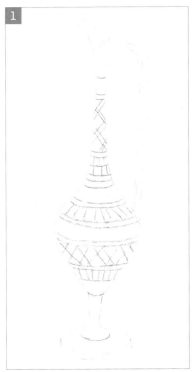

用铅笔打草稿。之后要用铁笔描摹的花纹，其线条要画得比其他轮廓线深一点。

涂绘颜料后，草稿上的铅笔线条就会变得模糊难辨。因此，要把线条画得深一点。

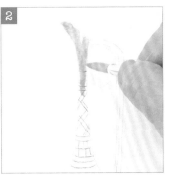

用Ⓐ色涂绘花瓶。注意不要涂出界。

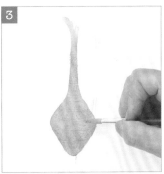

为花瓶上有花纹的地方整体上色。

趁③未干，用铁笔描摹草稿的线条。

用铁笔描线的过程中，周围的颜料会流入纸表凹陷的笔痕中，从而显现出清晰而锐利的线条。

04 用铁笔为蛇莓叶子添加叶脉

用铁笔画叶脉也很轻松。步骤和画花瓶相同，上色后用铁笔把底稿的铅笔线条描一遍。

打完草稿，用沙普绿涂绘浅色的叶子，趁湿用铁笔描摹草稿的线条。

用Ⓑ色涂绘深色的叶子，然后按照跟之前同样的步骤，用铁笔描摹叶脉的铅笔线条。

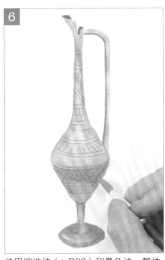

使用擦洗法（▶P32）和叠色法，整体地加入阴影，就画好了。

撒盐法

❖ 表现长苔的岩石 ❖

趁上了色的画纸未干，在上面撒盐，会产生独特的肌理效果。这种技法最适合用来表现长了青苔的岩石。对撒盐时机的把控以及颜料浓度的调整，会令肌理效果产生丰富的变化。请大家多多尝试。

01　必要的颜料和工具（长苔的岩石）

所用颜料 （岩石）	沙普绿	我的三原色之 "深绿色系"	胭脂红	翠绿

所用画笔		圆头笔 （8号～10号） 用于上色 2～3支

辅助工具		盐

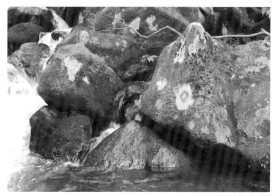

实物照（供参考）

02 用撒盐法表现长苔的岩石

用湿画法（▶P26）涂绘岩石，趁颜色未干时撒盐，尽量撒得分散一些。

左上方的岩石，用沙普绿铺底色。长了青苔的部分要留白。

使用湿画法，用我的三原色之"深绿色系"叠色。

趁颜色未干，往整块岩石上一点点地撒盐。

静置一会儿，就会看到斑驳的肌理逐渐扩散开来。

等旁边的岩石干透之后再涂绘下一块岩石。

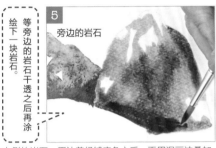

旁边的岩石

右侧的岩石，用沙普绿铺底色之后，再用湿画法叠加胭脂红、我的三原色之"深绿色系"。

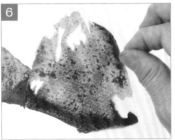

趁颜色未干，往岩石上一点点地撒盐。静置一会儿，就会看到斑驳的肌理逐渐扩散开来。

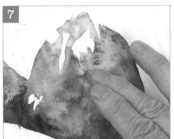

等颜料干透之后，用指肚拂去撒的盐。

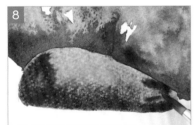

左下方的岩石，用沙普绿铺底色之后，再用湿画法叠加我的三原色之"深绿色系"。

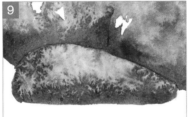

趁颜色未干时撒盐，静置一会儿，就会看到斑驳的肌理逐渐扩散开来。

待画面干透后，用翠绿给岩石整体地、薄薄地叠色。这样一来，整体色调的层次感就出来了。

03 不同的撒盐方式会令肌理效果产生丰富的变化

对撒盐时机的把控以及颜料浓度的调整，会令肌理效果产生丰富的变化。请大家多多尝试。

撒盐法使用的盐是普通的食盐。使用时取出需要的量的盐，放到小碟子里备用。

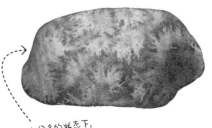

水分多的状态下，撒盐后的例子。

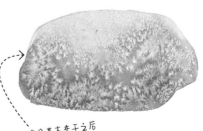

底色基本快干之后再撒盐的例子。

弹溅法

❖ 表现繁茂的叶子 ❖

我们来画一画绿意盎然的森林。如果逐片描绘繁茂的树叶，未免太费事，而使用弹溅法，则能在短时间内完成。除了画树叶，弹溅法还可以用于表现多种多样的题材，希望大家好好掌握这种技法。

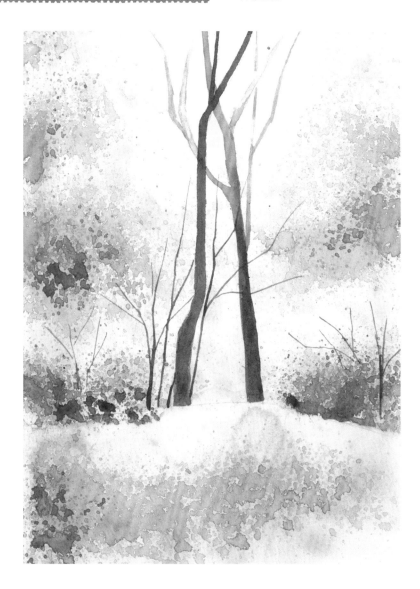

01 必要的颜料和工具（绿意盎然的森林）

所用颜料
（树叶）

沙普绿　我的三原色之"深绿色系"　仿朱砂　我的三原色之"褐色系"

所用画笔

圆头笔（18号）用于弹溅 1～2支

平头笔（18号）用于弹溅 1支

所用画笔

板刷 用于刷水 1支

面相笔 用于上色 1支

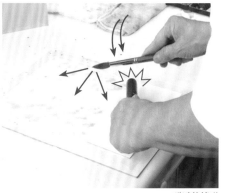

02 弹溅法的准备

准备用于弹溅的画笔。要是再有一根用着趁手的小棍，操作时会比较方便。

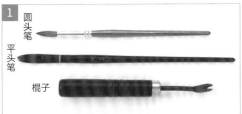

1
圆头笔
平头笔
棍子

准备弹溅法要用到的画笔。建议大家使用容易含住颜料、规格略大的画笔（18号左右）。直径约2厘米的小棍（我用的是拔钉子的手柄）也准备一根。

2

提前调制好要用的颜料。多调一点比较稳妥。

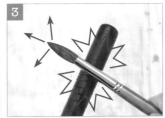

3

用蘸了颜料的画笔撞击小棍，把颜料弹溅到画纸上。稳妥起见，请先在试色的纸张上试一下。

03 用弹溅法表现繁茂的树叶

繁茂的树叶，也可以使用弹溅法在短时间内完成。

1
其他纸张A

打草稿，然后用裁成土丘形状的其他纸张A，盖住画纸的下部。

2
其他纸张A

将画纸整体铺水，然后用沙普绿弹溅。

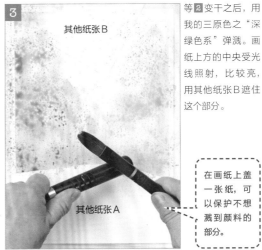

3
其他纸张B

其他纸张A

在画纸上盖一张纸，可以保护不想溅到颜料的部分。

等 **2** 变干之后，用我的三原色之"深绿色系"弹溅。画纸上方的中央受光线照射，比较亮，用其他纸张B遮住这个部分。

4
其他纸张C

5
其他纸张C

放上其他纸张C，在画纸下部涂水后，弹溅沙普绿（**4**）。待颜色变干之后，用沙普绿和仿朱砂弹溅（**5**）。

6

然后，用我的三原色之"深绿色系"弹溅。

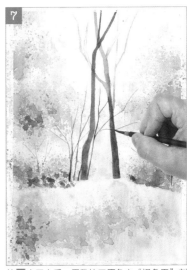

7

待 **6** 变干之后，用我的三原色之"褐色系"刻画树干和树枝，就画好了。

干擦法

❖ 表 现 粗 糙 的 质 感 ❖

在这幅作品中，旧木材和嫣然绽放的春飞蓬相映成趣。干擦法是最适合用来表现木材表面那种粗糙质感的技法。在试色的纸张上多试几次，再在正式的画纸上动笔。

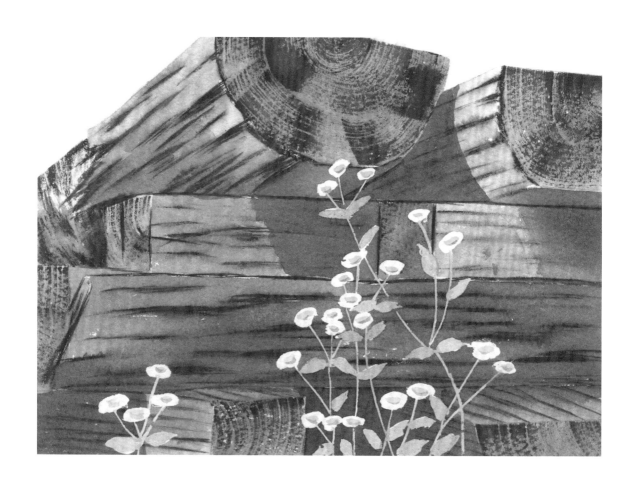

01 必要的颜料和工具（木材和春飞蓬）

所用颜料 （木材的质感）	乌贼黑	所用颜料 （木材的表面）	熟褐	乌贼黑	我的三原色之 "褐色系"	我的三原色之 "绿色系"

所用颜料
（花草）　　沙普绿　　咪唑酮黄　　辅助工具　　留白液　　美纹纸胶带

所用画笔　　平头笔（尼龙）　　圆头笔
　　　　　　（12号）　　　　（8～10号）
　　　　　　用于干擦　　　　用于上色、留白
　　　　　　1支　　　　　　2～3支

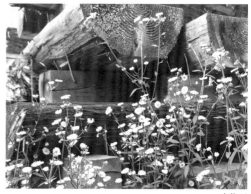

02 准备用于干擦的画笔

使用干擦法时，要先在调色盘里按压一下笔头，让笔毛岔开。

 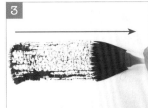 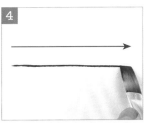

把颜料调得略浓一点，然后把平头笔的笔头按压在纸面上，让颜色扩散开来。

为了方便大家看懂，在白色背景上做了这样的演示。

在试色的纸张上试画。能画出粗糙的感觉，就可以了。

调整运笔的方向，也可以画出细线条。

> 干擦法比较适合用尼龙笔这类笔头较硬的画笔。

03 用干擦法上色

用干擦法来表现旧木材表面粗糙的质感。

美纹纸胶带

 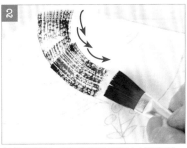 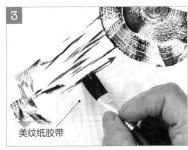

在天空部分粘贴美纹纸胶带（▶P6），在花草部分涂抹留白液。

使用乌贼黑，运用干擦法表现木材的年轮。先在试色的纸上试过效果后再正式涂绘。

美纹纸胶带

木材下方也粘贴美纹纸胶带，调整运笔方向，用细线条描绘木材表面的质感。

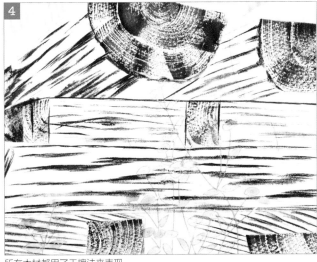

所有木材都用了干擦法来表现。
揭掉美纹纸胶带。

> 干擦法是利用纸表的凹凸表现粗糙质感，因此要在铺底色前使用。

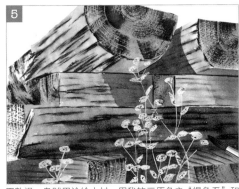

用熟褐、乌贼黑涂绘木材，用我的三原色之"褐色系"和"绿色系"画出阴影。

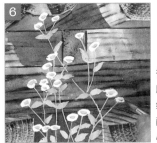

待5变干之后，去掉所有留白液，用沙普绿涂绘青草，用咪唑酮黄和沙普绿涂绘花心，完成绘制。

喷洒法

❖ 喷 洒 颜 料 ❖

使用喷洒法表现樱花，可以尽情展现樱花的绚烂之美。

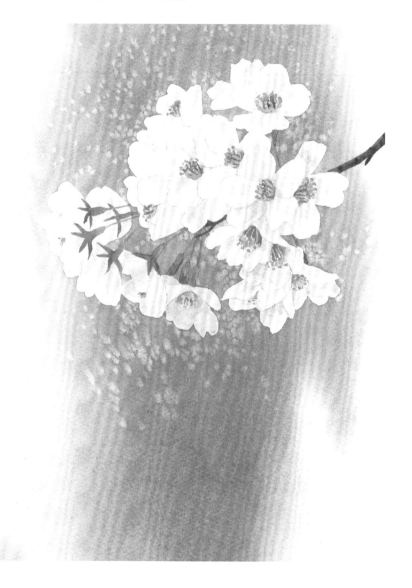

01 | **必要的颜料和工具（樱花）**

所用颜料 （背景）	浅群青	亮玫红	所用颜料 （樱花）	深镉黄	亮玫红	胭脂红	沙普绿	我的三原色之 "红褐色系"

所用画笔　　圆头笔
（6号～10号）
用于上色、留白
2～3支　　板刷
用于刷水
1支

辅助工具　　喷瓶
两种颜色　　留白液　　盐

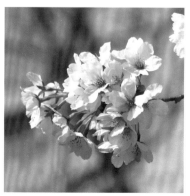

实物照

02 准备喷瓶和留白液

喷瓶就用在化妆品专柜（例如，日本的百元店里）买到的那种就可以。

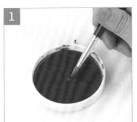 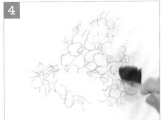

1 用略多的水分稀释浅群青。

2 把 1 灌入喷瓶。按照同样的步骤，准备好亮玫红。

3 喷瓶准备完毕。用几种颜色，就准备几瓶。

4 对草稿的花卉部分留白，等留白液变干之后，为画面整体铺水。留白部分的铅笔线条要画得深一点。

03 用喷洒法上色

在画纸下方预先铺一条旧毛巾，以免流淌下来的颜料弄脏桌子。

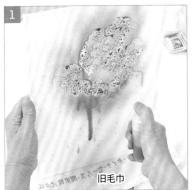 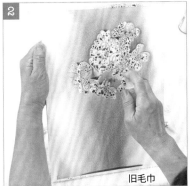

1 趁画纸上涂的水还没干，竖起画纸，用喷瓶往纸面喷洒浅群青。

旧毛巾

2 继续喷洒。颜料会往下流淌，别忘了事先在画纸下方铺一条旧毛巾。

旧毛巾

3 趁 2 未干，在花卉周围撒盐（▶P44）。将画面自然晾干，等待盐的效果显现。

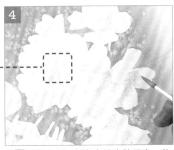 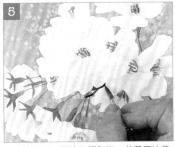

4 等 3 干透之后，把留白液去除干净。花心的花蕊部分（※）再次留白，然后用亮玫红薄涂花瓣。

5 花心涂水后，再涂上胭脂红。花萼用沙普绿和胭脂红涂绘，花枝用我的三原色之"红褐色系"涂绘。

※ 花心的留白

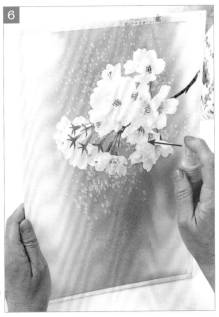

6 以花的阴影部分为中心，用喷瓶喷洒亮玫红。之后，去掉花心的留白液，用深镉黄和我的三原色之"红褐色系"涂绘花蕊，完成绘制。

倾斜纸面

❖ 表 现 水 面 上 的 倒 影 ❖

我们试着画一下红叶在水面上的倒影。朝不同方向倾斜纸面，使得颜料流淌，这样会产生独特的效果。用这种技法是不能返工的，一局定输赢。不过，即便没能发挥好，也别有意趣。请大家尽情享受尝试的乐趣。

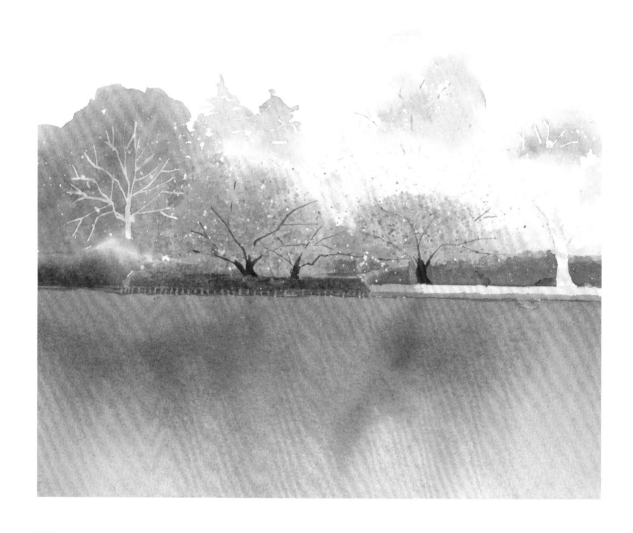

01 必要的颜料和工具（红叶的倒影）

所用颜料	浅群青 + 新锰蓝 = Ⓐ	咪唑酮黄	沙普绿	荧光橙	朱砂	我的三原色之"深绿色系"	我的三原色之"红褐色系"

所用画笔	圆头笔（8号～10号）用于上色、留白 2～3支	板刷 用于上色、刷水 1支	平头笔（18号）用于弹溅 1支	0号笔 用于上色 1支

辅助工具	留白液	留白胶带	喷瓶 2个	牙刷

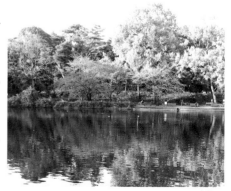

实物照

02 先完成水面之外的部分

先把水面之外的部分画好。用湿画法（▶P26）涂绘美丽的枫林。

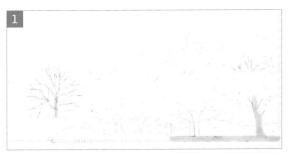

在草稿上留白。待留白液充分晾干后，使用弹溅法，用画笔给树枝和地面留白，用牙刷给树木之间留白。

使用渐变法，用Ⓐ色涂绘天空，然后将画面晾干。

右手边的绿树，先用咪唑酮黄铺底色，然后用湿画法叠加沙普绿。

红树用荧光橙薄薄地铺上底色后，叠涂朱砂。

左手边的树木，先涂沙普绿，然后叠涂我的三原色之"深绿色系"。

再叠涂朱砂。

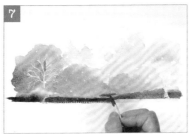

树木下方的茂草，先用沙普绿铺底色，然后叠涂我的三原色之"深绿色系"。进展到这一步，把画面晾一会儿。

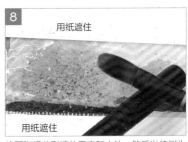

用纸遮住

用纸遮住

找两张纸分别遮住天空和水池，然后以红树为中心，弹溅朱砂。

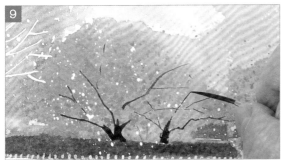

部分留白液不动（参照10），其余留白液全部去除干净。之后，用我的三原色之"红褐色系"刻画树干和树枝。

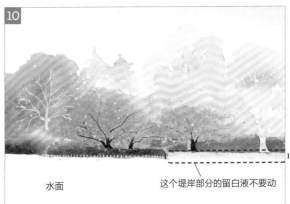

水面

这个堤岸部分的留白液不要动

完成水面之外的部分。让画面充分晾干。

03 通过倾斜纸面让颜料流淌，表现水面上的倒影

步骤 4 ~ 18，要趁颜料未干，一气呵成。提前把颜料准备充足，确保每个步骤有条不紊地进行。

准备好市面有售的留白胶带。

水面

把留白胶带贴在水面之外的部分上。

水畔

沿着水畔涂抹留白液。这么做是为了避免之后涂颜料时颜料渗入留白胶带下方。

调得略稀的咪唑酮黄、朱砂和我的三原色之"深绿色系"，把这三种颜色准备充足。

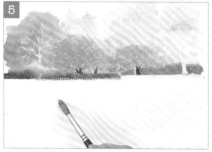

给水面整体铺水，趁湿用咪唑酮黄大致涂绘黄色的倒影部分。

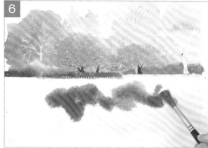

接下来，用朱砂大致涂绘红色的倒影部分。

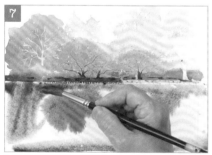

绿色的倒影部分，用我的三原色之"深绿色系"大致涂绘。

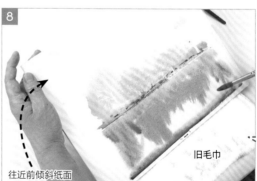

往近前倾斜纸面

旧毛巾

往近前倾斜纸面，让颜料流下来。

预先铺一条旧毛巾，以免流淌下来的颜料弄脏桌子。

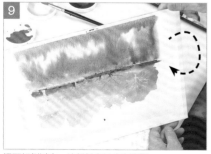

把画纸倒过来，让颜料向反方向流淌。

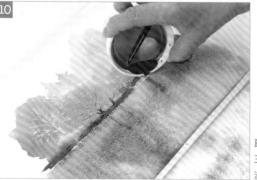

直接把调色盘里的我的三原色之"深绿色系"滴到画纸上。

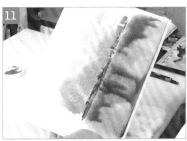

再倾斜纸面，让颜料在纸面流动。

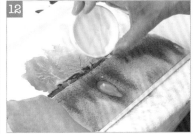

直接把调色盘里的咪唑酮黄滴到画纸上，然后倾斜纸面让颜料流动。

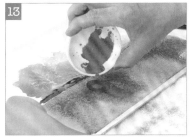

直接把调色盘里的朱砂滴到画纸上，然后倾斜纸面让颜料流动。

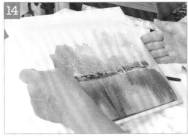

一边观察颜料不断变化的效果，一边朝各个方向倾斜纸面。

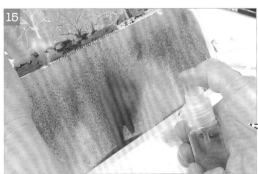

接着，竖起画纸，然后喷洒稀释好的朱砂（喷洒法▶P50）。

喷瓶是辅助工具。步骤 4 ～ 14 如果进展顺利的话，不用喷瓶也行。

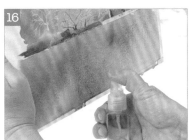

用喷瓶喷洒咪唑酮黄。

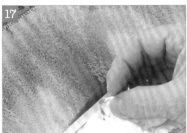

用纸巾擦去纸面流淌下来的多余的颜料。

变干之后，把留白胶带轻轻地揭下来。

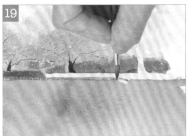

把之前留着没去掉的堤岸的留白液去掉，用我的三原色之"红褐色系"涂绘堤岸的阴影。

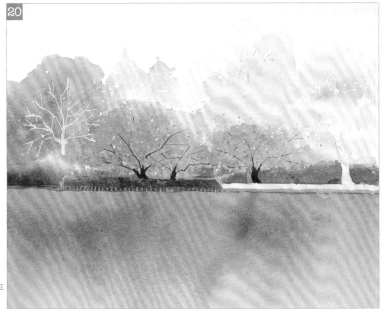

调整整体色调的平衡，完成绘制。

55

留白 应用篇

❖ 表现水花和岩石肌理 ❖

使用牙刷或保鲜膜等用具（而非画笔）留白，能够得到独特的表现效果。用牙刷留白适用于表现水花，保鲜膜则是表现没有青苔覆盖的岩石肌理的不二选择。

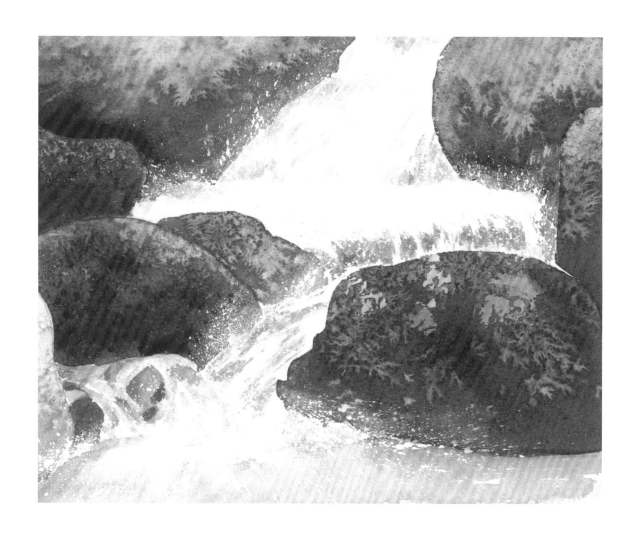

01 必要的颜料和工具（溪流和岩石）

所用颜料（岩石）	沙普绿	我的三原色之"深绿色系"	我的三原色之"褐色系"	翠绿	所用颜料（溪流）	浅群青 + 灰蓝 = Ⓐ

所用颜料（溪底）	我的三原色之"褐色系"	我的三原色之"绿色系"	所用画笔	圆头笔（6号~10号）用于上色、刷水 2~3支	圆头笔（6号~10号）用于洗色 1支

辅助工具	留白液	牙刷	保鲜膜	盐

实物照

56

02 使用牙刷&保鲜膜留白

使用牙刷和保鲜膜，可以得到独特的留白效果。

① 准备一支不用的旧牙刷。刷毛硬一点的比较好用。

② 用牙刷头蘸取留白液，然后在瓶口撇去多余的留白液。

③ 用手指擦动牙刷，让留白液飞溅到纸上。先在其他纸张上试过效果再进行。

牙刷

④ 等打完草稿，用牙刷往有水花的部分弹溅留白液。

这是有水花的部分已经弹溅完留白液的模样。将画面自然晾干。

⑥ 待⑤变干之后，可以看到"越界"飞溅到岩石这一侧的水花，去掉这些多余的留白液。

⑦ 把保鲜膜裁成合用的大小，然后揉成团。

⑧ 用揉成团的保鲜膜蘸取留白液。

⑨ 把⑧的留白液蘸到岩石肌理上没有青苔覆盖的部分上。

> 聚偏二氯乙烯（简称 ▶PVDC）材质的保鲜膜比较好用，买不到的话，也可以用其他材质的保鲜膜。

这是刚留完白的模样。将画面充分晾干。

用撒盐法表现水花四溅的长苔岩石

让我们使用在第44页学过的撒盐法，描绘长了青苔的岩石被水花拍打的情景。

从画面左上方的岩石开始涂绘。先给岩石部分刷水。

趁湿用沙普绿铺底色，然后用湿画法（▶P26）给阴影部分叠涂我的三原色之"深绿色系"。

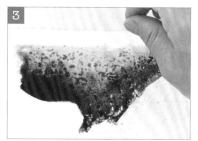

趁颜色未干时撒盐，静置一会儿，就会看到斑驳的肌理逐渐扩散开来。

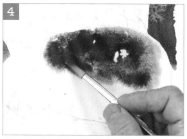

右侧的岩石，刷水后，趁湿用沙普绿、我的三原色之"深绿色系"铺底色，然后用湿画法叠涂我的三原色之"褐色系"。

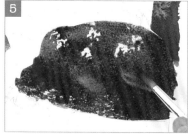

用我的三原色之"深绿色系"给岩石整体叠色，然后用干净的画笔轻轻擦洗（▶P32），表现岩石表面的质感。

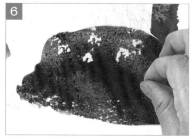

趁颜色未干时撒盐，静置一会儿，就会看到斑驳的肌理逐渐扩散开来。

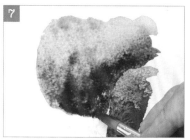

右上方的岩石，按照 1 ～ 2 的步骤涂绘之后……

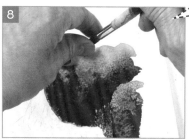

用手指挤压笔头，让笔头里的水分滴到岩石上。

加大颜色的水量，然后用手指挤压笔头，这样做之后使用撒盐法的效果会更好。

擦洗岩石溅水的部分，表现水花。

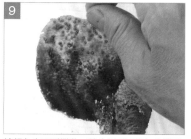

趁颜色未干时撒盐，就会看到风格与先前不同的斑驳肌理逐渐扩散开来。

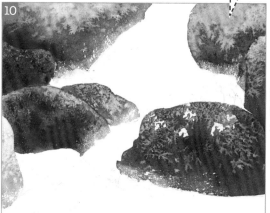

涂绘其他岩石时，也略微调整颜料的比例再撒盐。之后，将画面充分晾干。

04 描绘溪流

描绘溪流时，要抓住水的动态，而水的动态可以通过若隐若现的岩石肌理和水底来表现。

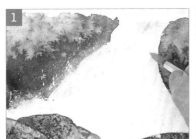

用Ⓐ色描绘溪流。

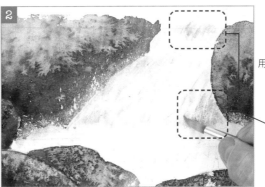

用Ⓐ色继续描绘溪流。

在岩石肌理若隐若现的部分，薄薄地加入我的三原色之"褐色系"。

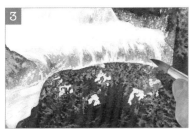

刻画瀑布的细节时，也用Ⓐ色来表现水的动态，然后用我的三原色之"褐色系"涂绘若隐若现的岩石肌理。

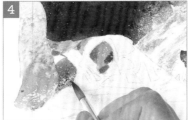

用我的三原色之"褐色系"涂绘突出水面的岩石。

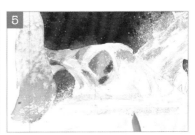

④的岩石周围的水流，也用Ⓐ色和我的三原色之"褐色系"涂绘。

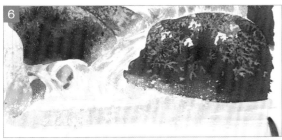

透过最靠前的水面，可以清晰地看到水底。涂绘我的三原色之"褐色系"，表现溪流清澈见底的样子。

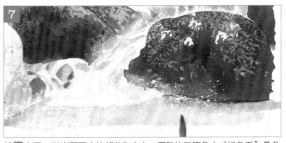

趁⑥未干，以岩石下方的部分为中心，用我的三原色之"绿色系"叠色。

待⑦变干之后，用清洁海绵擦去所有的留白。

用手指触摸，确认是否有遗漏的地方。

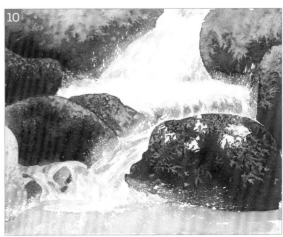

这是去掉留白液之后的模样。水花清晰可见。

最后，检查整体色调的平衡，在色调偏弱的部分加入颜料，进行调整。

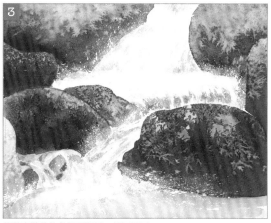

在岩石肌理上青苔剥落的部分，用我的三原色之"褐色系"涂绘。

用翠绿薄薄地叠涂岩石肌理的绿色部分，添加绿意。

调整完整体的色调平衡后，就画好了。

表现细线条的留白

再来介绍一个留白的应用实例：用吸管表现细线条。

准备一根一端剪成斜口的吸管

❖ 给芦苇的细茎留白

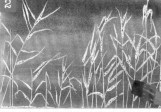
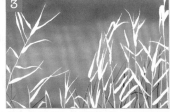

用吸管的斜口蘸取留白液，然后对芦苇的细茎留白。

留白之后，用蓝色给画面整体铺色。

颜色变干之后，去掉留白液。就可以清晰地看到之前留白的细腻线条了。

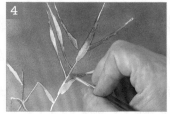
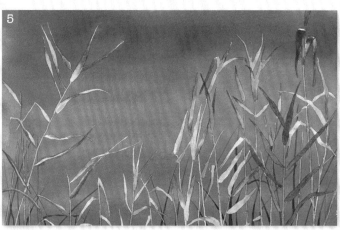

去掉留白液，涂绘叶子和茎部。

这是叶子和茎部涂完后的效果。

第 4 章

挑战各种题材！

描绘花卉 1

❖ 大波斯菊 ❖

要说适合初学者的花卉题材，大波斯菊相对来说比较好画。我们试着画出这样的情景：晴朗的蓝天下，白色和粉色的大波斯菊朝着不同的方向灿然绽放。

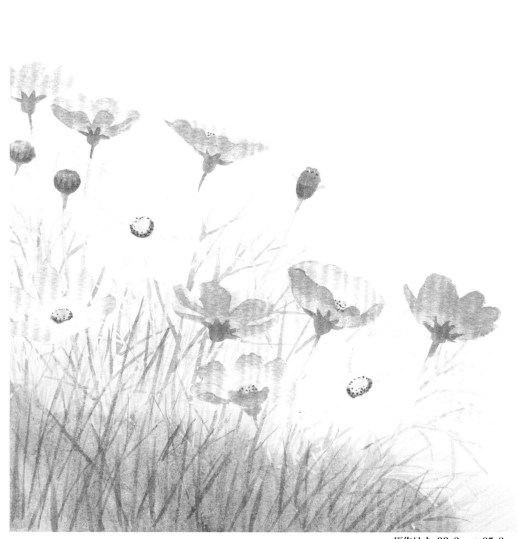

原作尺寸：33.2cm×25.2cm

01 必要的颜料和工具

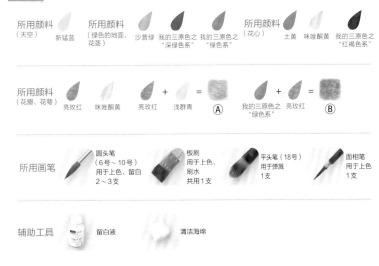

所用颜料 （天空）	所用颜料 （绿色的地面、花茎）		所用颜料 （花心）	
新锰蓝	沙普绿　我的三原色之 "深绿色系"　我的三原色之 "绿色系"	土黄　咪唑酮黄　我的三原色之 "红褐色系"		

所用颜料
（花瓣、花萼）

亮玫红　咪唑酮黄　亮玫红　＋　浅群青　＝ Ⓐ　　我的三原色之
"绿色系"　＋　亮玫红　＝ Ⓑ

所用画笔	圆头笔 （6号～10号） 用于上色、留白 2～3支	板刷 用于上色、 刷水 共用1支	平头笔（18号） 用于弹溅 1支	面相笔 用于上色 1支

辅助工具　留白液　清洁海绵

实物照（供参考）

02 打草稿→留白

1

打完草稿，擦去多余的线条。

2

用铅笔描摹（▶ P37）要留白的部分的线条。

3

在花朵和花蕾上涂抹留白液。

4

花茎和叶子上也要涂抹留白液。像这样的细线条用吸管来涂会比较轻松（▶ P60）。

5

完成留白，将画面充分晾干。

给天空整体铺水。趁颜料未干，一气呵成地进展到5。

使用渐变法（▶P38），用新锰蓝涂绘天空。

完成渐变。

趁3未干，用纸巾擦出云朵的形状。这属于擦洗法（▶P32）。

云朵留白后，将画面充分晾干。

在绿地上铺水，趁湿用沙普绿上色。

趁6未干，用调得略浓的沙普绿涂绘地面的下部。

趁 **7** 未干，在花卉周围弹溅（▶P46）亮
玫红。之后，将画面充分晾干。

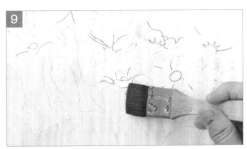

待 **8** 变干之后，给绿地刷一层水。

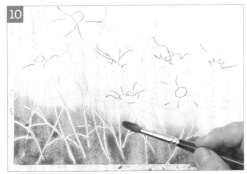

趁 **9** 未干，涂绘我的三原色之"深绿色系"。

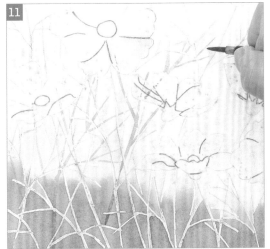

待 **10** 变干之后，用我的三原色之"绿色系"涂绘花茎。

去掉留白液
后，用手指
触摸，确认
是否有遗漏。

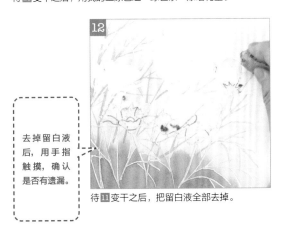

待 **11** 变干之后，把留白液全部去掉。

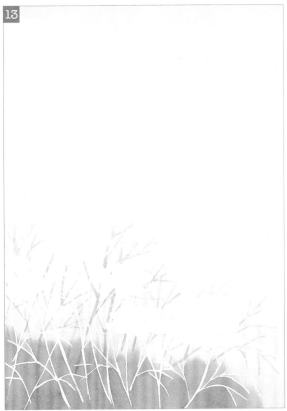

去掉留白液后。

1

侧对着画面的花朵，用亮玫红给花瓣薄薄地铺上底色。

2

待1变干之后，用Ⓐ色涂绘花瓣的内侧。

3

面对着画面的花朵，用亮玫红按照渐变法（▶P40）涂绘。

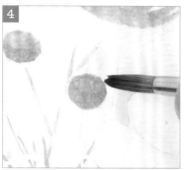

4

按照1～2的步骤，用亮玫红给花蕾薄薄地铺上底色，然后用Ⓐ色涂绘。

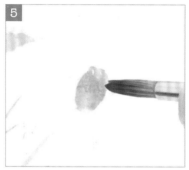

5

涂绘小的花蕾时，先用亮玫红上色，然后加入少许咪唑酮黄。

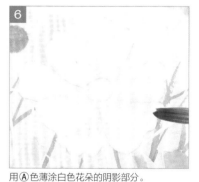

6

用Ⓐ色薄涂白色花朵的阴影部分。

涂绘白色花朵时，白色的部分不上色，留出纸张本身的白色。

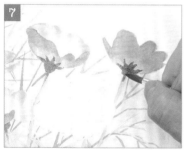

7

用Ⓑ色涂绘花萼。

8

涂绘花心时，用咪唑酮黄涂绘中心部分，用土黄涂绘周围，然后用我的三原色之"红褐色系"画出蕊头。

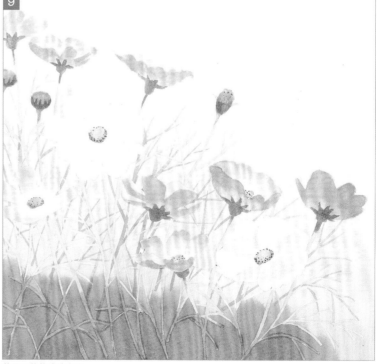

9

花朵和花蕾涂绘完毕。

05 完成

1

备好清洁海绵（▶P6），并将其裁成合用的大小。

2

因为云朵下方颜色的边界过于清晰，所以要用清洁海绵擦拭一下，让颜色自然过渡（参考"之前＆之后"）。

之前

颜色的边界

颜色的边界

用清洁海绵擦拭前。

▶

之后

用清洁海绵擦拭后。

3

用我的三原色之"深绿色系"涂绘下方的杂草。

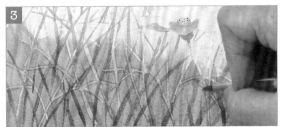

4

要是介意草稿的线条，就用橡皮擦去。

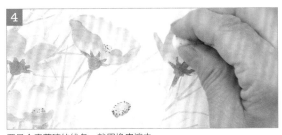

5

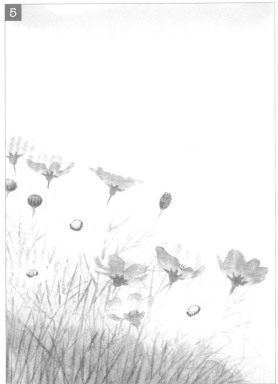

最后，调整画面整体的色调平衡，完成绘制。

描绘花卉 2

❖ 两 朵 玫 瑰 ❖

我们试着画一下颇受欢迎的绘画题材——玫瑰。不过，这次画的不是鲜花，而是干花。不妨尝试用我的三原色（▶P18）来表现干花别有韵味的枯寂之美。

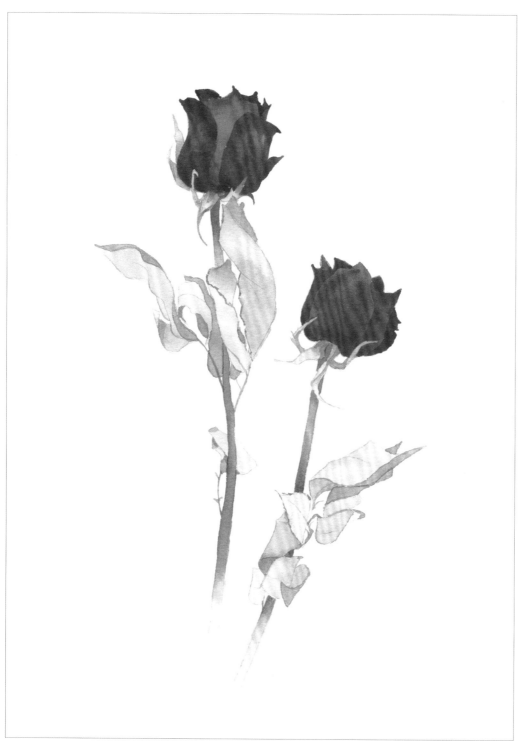

原作尺寸: 33.2cm×25.2cm

01 必要的颜料和工具

所用颜料
（花瓣）

 我的三原色之
"红色系"
（略淡）

 我的三原色之
"红色系"
（略浓）

所用颜料
（花萼）

 我的三原色之
"褐色系"
（略淡）

 我的三原色之
"褐色系"
（适中）

所用颜料
（叶子）

 我的三原色之
"褐色系"
（略淡）

我的三原色之
"褐色系"
（适中）

沙普绿

所用颜料
（花茎）

 我的三原色
之"褐色系"
（略淡）

 我的三原色
之"褐色系"
（适中）

 我的三原色之
"红褐色系"

所用画笔

 圆头笔
（8～10号）
用于上色
2～3支

 面相笔
用于上色
1支

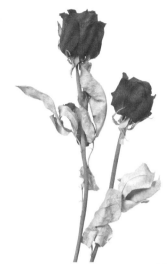

实物照

02 打草稿➡涂绘花瓣

1

打完草稿，擦去多余的线条。

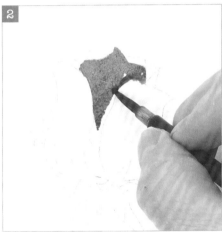

2

逐片涂绘玫瑰花瓣。两朵玫瑰花，从左侧的那朵开始上色。先用我的三原色之"红色系"（略淡）铺底色。

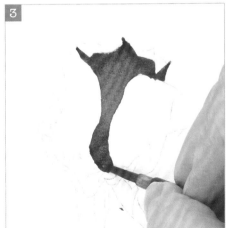

3

趁颜色未干，用湿画法（▶P26）给阴影涂绘我的三原色之"红色系"（略浓）。

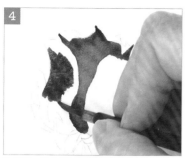

涂绘第二片花瓣时，也按照 **2** 的方式，用我的三原色之"红色系"（略淡）铺底色。

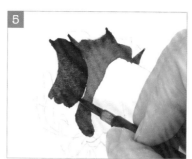

接着，按照 **3** 的方式，用我的三原色之"红色系"（略浓）涂绘阴影。

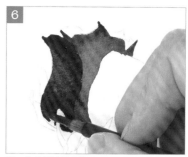

第二枚花瓣涂绘完毕。

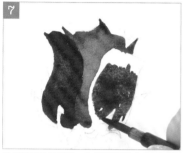

涂绘第三枚花瓣时，也按照 **4** 的方式，用我的三原色之"红色系"（略淡）铺底色。

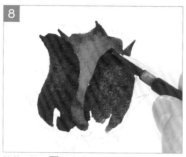

接着，按照 **5** 的方式，用我的三原色之"红色系"（略浓）涂绘阴影。

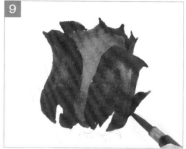

其他看起来较小的花瓣，也按照同样的方式涂绘。

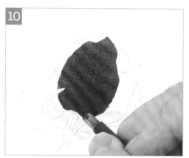

涂绘右侧的花朵时，和左侧花朵的步骤一样，逐片地涂绘。

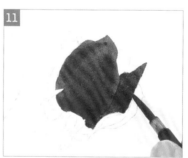

重复"铺底色➡涂绘阴影"的步骤。

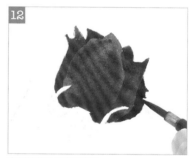

右侧的花朵也涂绘完毕。

涂绘挨着的花瓣时，务必先等先涂的花瓣变干之后再进行。

03 涂绘花萼

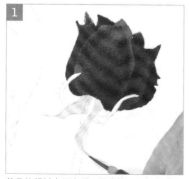

花朵的颜料变干之后，用我的三原色之"褐色系"（略淡）给右侧花朵的花萼铺底色。

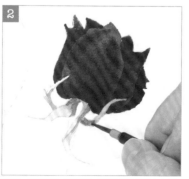

接着，用我的三原色之"褐色系"（适中）涂绘花萼的阴影。

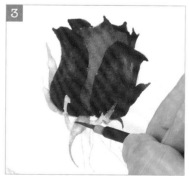

左侧花朵的花萼，也按照 **1**～**2** 的步骤涂绘。

70

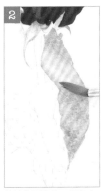

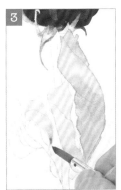

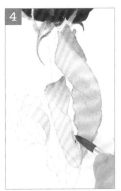

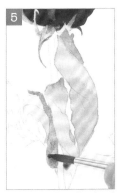

先用我的三原色之"褐色系"（略淡）给叶子铺底色。

继续使用我的三原色之"褐色系"（略淡）叠涂阴影。

给左侧的两片叶子铺底色时，同样使用我的三原色之"褐色系"（略淡）涂绘。

在微微泛绿的部分，加入沙普绿。

用我的三原色之"褐色系"（适中）涂绘阴影。

涂绘其他叶子时，也按照 1 ~ 5 的步骤来推进。

涂绘花茎时，先用我的三原色之"褐色系"（略淡）铺底色，然后用我的三原色之"红褐色系"叠涂阴影。

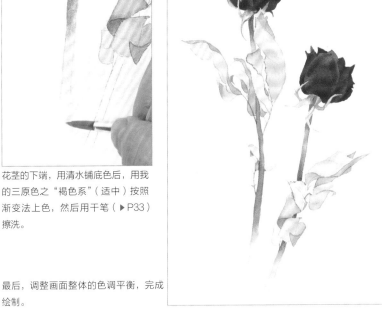

其他花茎也按照 7 的方式涂绘。

花茎的下端，用清水铺底色后，用我的三原色之"褐色系"（适中）按照渐变法上色，然后用干笔（▶P33）擦洗。

最后，调整画面整体的色调平衡，完成绘制。

描绘静物

❖ 晚秋的静物 ❖

我们来画一画秋意盎然的静物。涂绘最上方和最下方的叶子时，要注意光照程度的不同，上方的叶子要涂得浅一些，下方的叶子则涂得深一些。细致地涂绘红色、橙色和绿色的果实，可以为画面增添几分灵动。

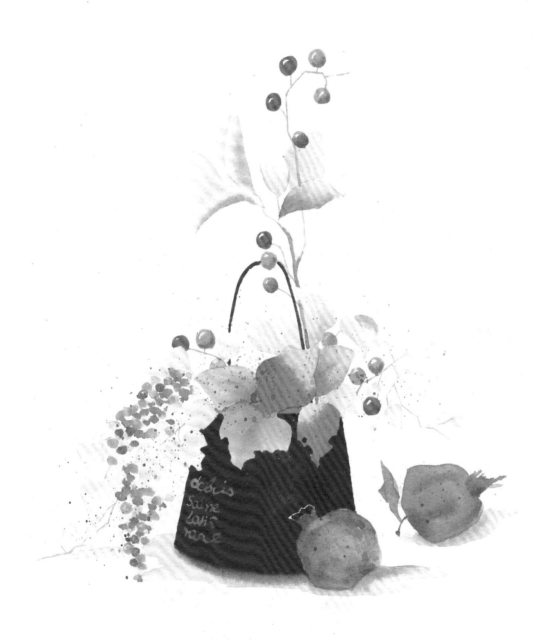

原作尺寸: 33.2cm×25.2cm

01 必要的颜料和工具

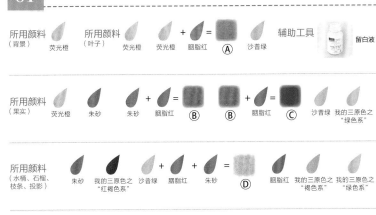

| 所用颜料（背景） | 荧光橙 | 所用颜料（叶子） | 荧光橙 | 荧光橙 + 胭脂红 = Ⓐ | 沙普绿 | 辅助工具 | 留白液 |

| 所用颜料（果实） | 荧光橙 | 朱砂 | 朱砂 + 胭脂红 = Ⓑ | Ⓑ + 胭脂红 = Ⓒ | 沙普绿 | 我的三原色之"绿色系" |

| 所用颜料（水桶、石榴、枝条、投影） | 朱砂 | 我的三原色之"红褐色系" | 沙普绿 + 胭脂红 + 朱砂 = Ⓓ | 胭脂红 | 我的三原色之"褐色系" | 我的三原色之"绿色系" |

| 所用画笔 | 圆头笔（8～10号）用于上色 2～3支 | 板刷 用于上色、刷水 1支 | 面相笔 用于上色 1支 | 平头笔（18号）用于弹溅 1支 | 0号笔 用于上色 1支 |

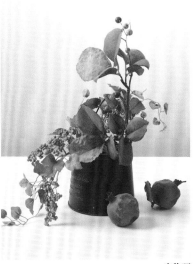

实物照

02 打草稿 ➜ 铺底色

打完草稿后，擦去多余的线条。

备好用略多的水调和过的荧光橙。

给画纸整体铺水，趁湿用 2 的荧光橙整体地上色。

用指尖蘸取清水。

趁 3 未干，用手指往整个纸面弹溅清水，营造水痕效果（▶P28）。

趁 5 未干，用纸巾轻轻按压光照的部分，减淡色调。之后，将画面充分晾干。

03 留白➡涂绘叶子

将水桶上的文字和石榴上的光照部分留白（比较细小，需要用吸管留白）。

涂绘最上方的叶子时，要留意光照的方向，先铺水，然后趁湿用荧光橙和Ⓐ色上色。

最上方的五片叶子涂绘完毕。这五片叶子的颜色要比下方的叶子涂得浅一些。

下方的叶子，先用荧光橙铺底色，然后用湿画法（▶P26）给红色的部分涂绘Ⓐ色。颜色要涂得比上方的叶子深。

垂向左侧的叶子，先用沙普绿薄薄地铺上底色，然后用荧光橙薄涂红色的部分。

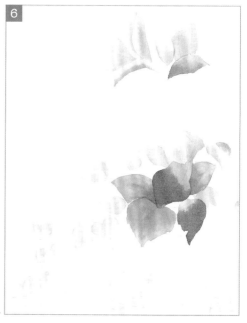

叶子涂绘完毕。

04 涂绘果实

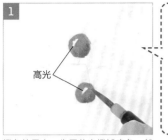

高光

高光（物体上最亮的部分）留着不涂，保留纸张本身的白色。

橙色的果实，先用荧光橙铺底色，然后用朱砂涂绘阴影。

红色的果实，先用Ⓑ色铺底色，然后用Ⓒ色涂绘阴影。

绿色的果实，先用沙普绿铺底色，然后用我的三原色之"绿色系"涂绘阴影。

成串的绿色果实，用沙普绿逐粒涂绘（不用留出高光）。

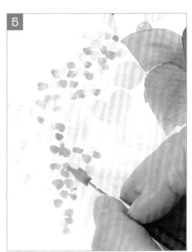

紧接着，用荧光橙涂绘橙色的果实。

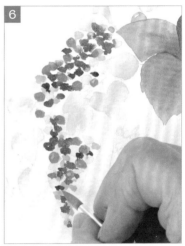

再用朱砂涂绘红色的果实。

05 涂绘水桶

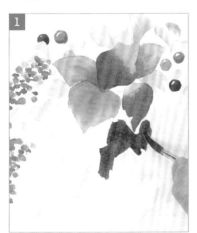

水桶底色的局部，会映出上方的红色叶子和下方石榴的红，用朱砂涂绘。

趁颜色未干，用我的三原色之"红褐色系"给水桶整体上色。

水桶的提手，用我的三原色之"红褐色系"涂绘。

06 涂绘石榴

涂绘石榴时,先用Ⅱ色铺底色。

用胭脂红涂绘阴影。

在阴影上叠涂我的三原色之"褐色系"。

用我的三原色之"褐色系"涂绘叶子。

07 涂绘枝条

用我的三原色之"褐色系"涂绘枝条。

涂绘细的枝条时,用0号笔比较方便。

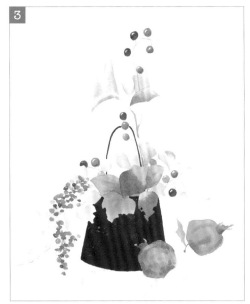

枝条涂绘完毕。

08 涂绘投影

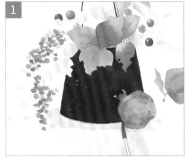

水桶落在桌面的投影,先用荧光橙薄薄地上色。

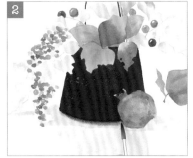

阴影最暗的部分,用我的三原色之"红褐色系"涂绘。

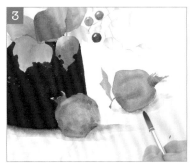

在石榴上也同样地画出阴影。

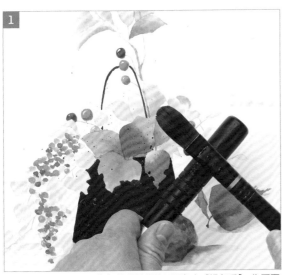

在叶子和果实的周围，轻轻地弹溅我的三原色之"褐色系"，为画面渲染氛围。

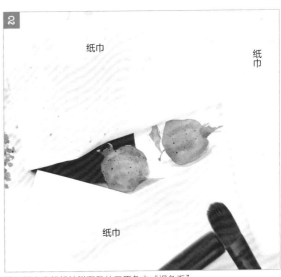

纸巾

纸巾

纸巾

往石榴上也轻轻地弹溅我的三原色之"褐色系"。

用纸巾遮住石榴的周围，以免颜料溅到其他地方。

待 2 变干之后，用橡皮擦去掉留白液。

水桶的文字部分，用我的三原色之"褐色系"涂绘。

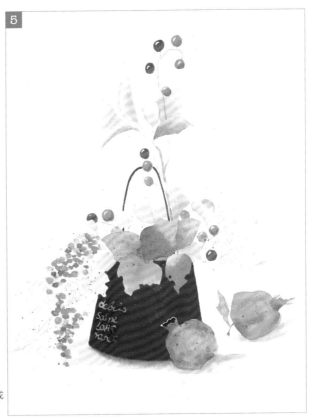

最后，调整画面整体的色调平衡，完成绘制。

描绘水果

❖ 葡萄 ❖

我们来画一画成串的葡萄。这串葡萄是在我家阳台上种出来的，摘的时候，果实刚开始变色，每颗果粒的色调都不相同。不妨试着表现这串葡萄的不同色调。

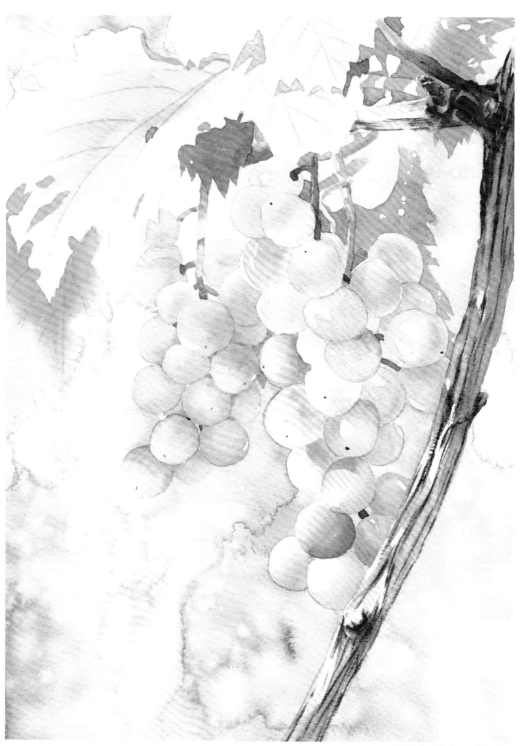

原作尺寸：33.2cm×25.2cm

01 必要的颜料和工具

所用颜料（背景） 沙普绿 咪唑酮黄 荧光橙

所用颜料（果实、单色） 沙普绿 胭脂红 荧光橙

所用颜料（果实、混色） 咪唑酮黄 + 沙普绿 = Ⓐ 咪唑酮黄 + 胭脂红 = Ⓑ 我的三原色之"红褐色系" 辅助工具 留白液

所用颜料（果梗、叶子、枝条） 我的三原色之"褐色系" 我的三原色之"绿色系" 咪唑酮黄 沙普绿 我的三原色之"红褐色系"

所用画笔 圆头笔（8～10号）用于上色、留白 2～3支

所用画笔 板刷 用于上色、刷水 1支　面相笔 用于上色 1支　平头笔（12号）用于干擦 1支　平头笔（18号）用于弹溅 1支

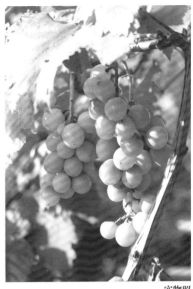
实物照

02 打草稿➡留白

1 打完草稿后，擦去多余的线条。

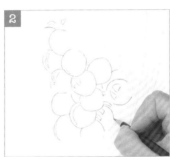
2 用铅笔描摹要留白的部分的轮廓。

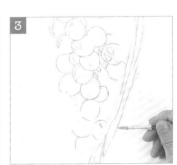
3 用留白液涂绘近前的葡萄粒和粗枝。

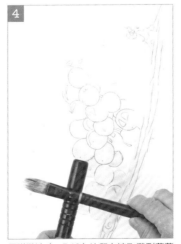
4 用弹溅法（▶P46）让留白液飞溅到葡萄的周围。

5 留白完毕。将画面充分晾干。

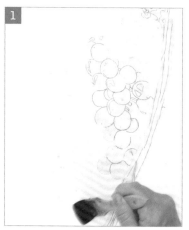

给画纸整体刷水。趁颜料未干，一气呵成地推进到下一页的 **6** 。

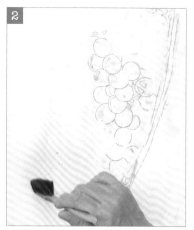

薄涂荧光橙，然后马上薄薄地叠涂沙普绿。

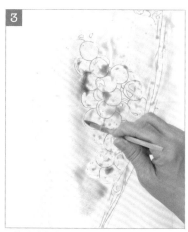

叠涂略浓的沙普绿。

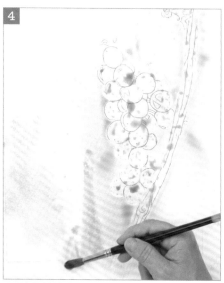

再叠涂略浓的荧光橙。

竖起画纸，然后涂绘饱含水分、调得略浓的沙普绿。

竖起画纸，涂的颜料就会流淌下来，从而形成独特的表现效果。预先在下面垫一条旧毛巾，以免流下来的颜料弄脏桌子。

旧毛巾

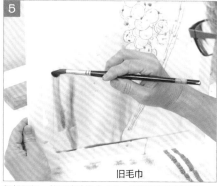

上下倾斜画纸，让颜料来回流动（▶P52）。

涂绘背景时，要留意区分光照的部分和阴影的部分。

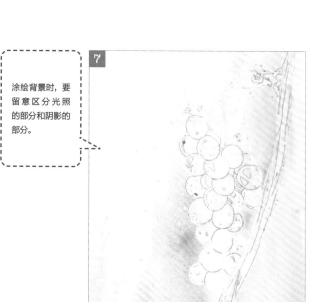

背景的底色铺好了。趁颜料未干，紧接着往下推进。

用指尖蘸取清水。

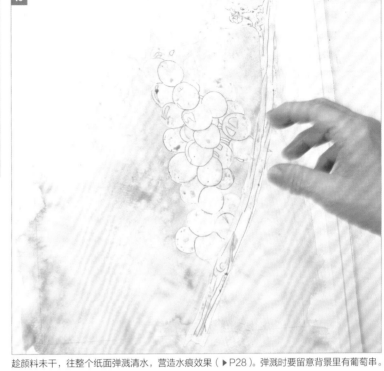

趁颜料未干，往整个纸面弹溅清水，营造水痕效果（▶P28）。弹溅时要留意背景里有葡萄串。根据颜料变干的程度，会产生各种各样有趣的水痕。

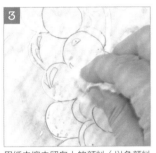

用纸巾擦去留白上的颜料（以免颜料变干）。

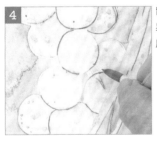

留白和留白之间，很容易堆积颜料。因此，要用画笔轻轻地擦拭。

画面左上角的空间，用湿画法（▶P26）涂绘荧光橙和沙普绿。

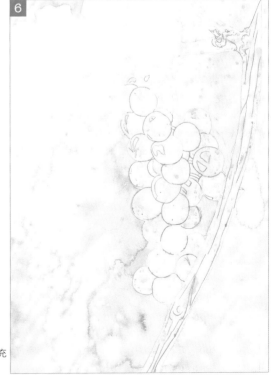

背景绘制完毕。将画面充分晾干。

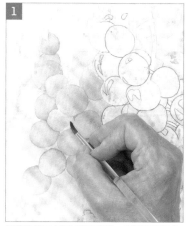

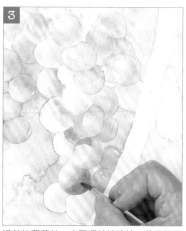

逐粒涂绘画面深处的葡萄粒。每粒葡萄的色调都有微妙的不同，涂绘前要仔细地观察。

待 1 变干之后，去除留白液。用手指触摸，仔细确认是否有遗漏的地方。

近前的葡萄粒，也要逐粒地涂绘。葡萄粒里既有刚开始变红的，也有基本变红了的，各不相同。

分别涂绘不同色调的葡萄粒的方法

❖ 绿色的葡萄粒

用沙普绿薄薄地铺上底色，留出高光不涂。

叠涂略浓的沙普绿来表现葡萄粒的圆润感。

用画笔轻描，表现出自然的渐变效果。

待 3 变干之后，用我的三原色之"红褐色系"画出葡萄粒顶端的点（雌蕊掉落后留下的痕迹）。

❖ 泛黄的绿色葡萄粒

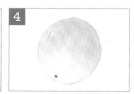

用Ⓐ色薄薄地铺上底色，留出高光不涂。

叠涂略浓的沙普绿来表现葡萄粒的圆润感。

用画笔轻描，表现出自然的渐变效果。

待 3 变干之后，用我的三原色之"红褐色系"画出葡萄粒顶端的点，完成绘制。

❖ 泛红的葡萄粒

用Ⓑ色薄薄地铺上底色，留出高光不涂。

叠涂略浓的胭脂红来表现葡萄粒的圆润感。

用荧光橙叠涂葡萄粒的下半部分，然后用画笔让颜色自然过渡。

待 3 变干之后，用我的三原色之"红褐色系"画出葡萄粒顶端的点，完成绘制。

06 涂绘果梗

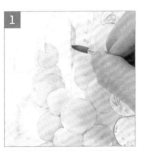

1

果梗颜色深的部分，用我的三原色之"绿色系"薄薄地上色。

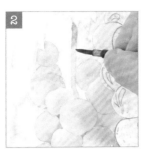

2

趁颜色未干，叠涂我的三原色之"褐色系"，然后用画笔让颜色自然过渡。

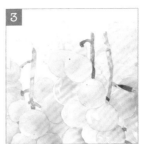

3

其他果梗也按照 1 ～ 2 的步骤涂绘。

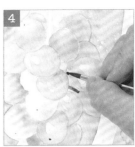

4

葡萄粒之间也能看到果梗，因此也需要按照相同的步骤涂绘。

07 涂绘叶子

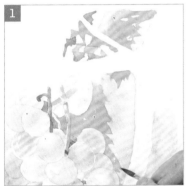

1

用我的三原色之"绿色系"，涂绘葡萄背后可见的叶子。

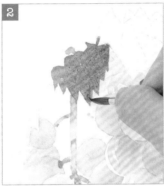

2

其他叶子也同样涂绘。

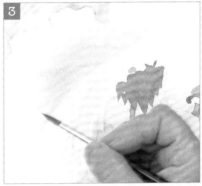

3

葡萄上部的大片叶子，用咪唑酮黄铺完底色后，涂绘沙普绿。留出高光不涂。

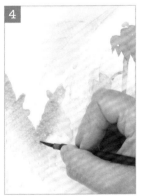

4

步骤 3 涂绘的叶子下方露出的叶子，用湿画法涂绘咪唑酮黄和沙普绿。

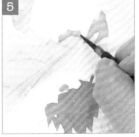

5

叶子之间的阴影部分，用我的三原色之"绿色系"画出，让叶子的轮廓清晰可见。

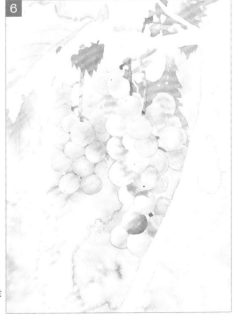

6

葡萄粒、果梗和叶子涂绘完毕。将画面充分晾干。

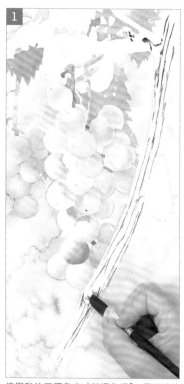

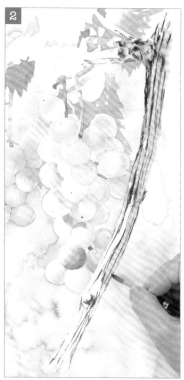

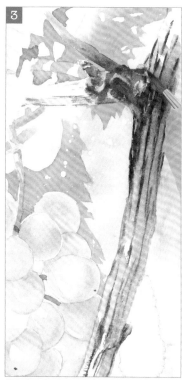

使用我的三原色之"红褐色系"，用干擦法（▶P48）画出枝条的纹路。

颜色变干之后，用我的三原色之"褐色系"薄薄地叠涂整根枝条。

颜色变干之后，用略浓的我的三原色之"褐色系"叠涂枝条上颜色较深的部分。

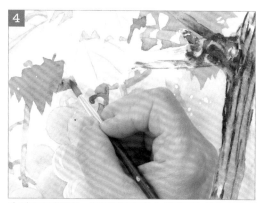

叶子间可见的枝条，也用我的三原色之"褐色系"叠涂。

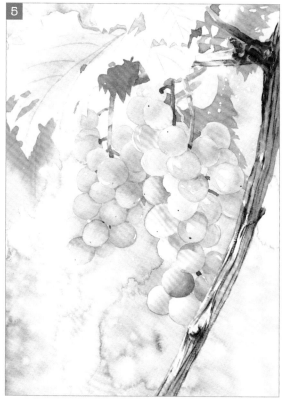

观察画面的整体平衡，微调色调，完成绘制。

第 5 章

挑战描绘大自然的风景画！

绘制自然风景 1

❖ 红叶公园 ❖

我们来画一画红叶公园。要表现红叶，关键在于有效地使用黄色和红色。黄色用咪唑酮黄涂绘，红色则通过弹溅仿朱砂来表现。

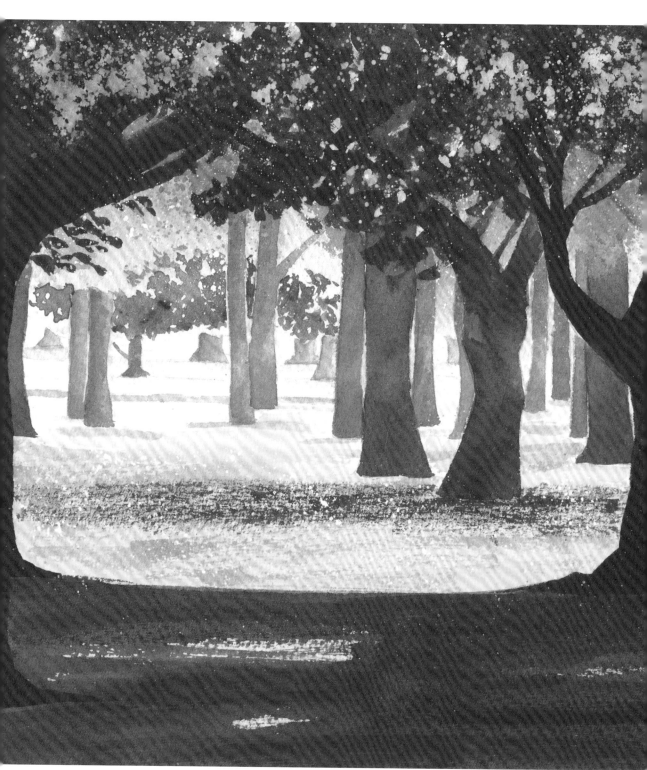

最初留白时，使用弹溅法遮住近景中树木的叶子后，让暗色的叶子显得闪闪发光。落满枯叶的地面，用干擦法涂绘。

实物照

原作尺寸：25.2cm×34.3cm

01 必要的颜料和工具

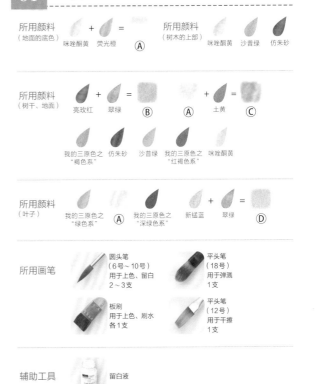

所用颜料 （地面的底色）	咪唑酮黄	+	荧光橙	=	Ⓐ	所用颜料 （树木的上部）	咪唑酮黄	沙普绿	仿朱砂

所用颜料（树干、地面）

亮玫红 + 翠绿 = Ⓑ　　Ⓐ + 土黄 = Ⓒ

我的三原色之"褐色系"　仿朱砂　沙普绿　我的三原色之"红褐色系"　咪唑酮黄

所用颜料（叶子）

我的三原色之"绿色系" Ⓐ　我的三原色之"深绿色系"　新锰蓝 + 翠绿 = Ⓓ

所用画笔	圆头笔 （6号～10号） 用于上色、留白 2～3支	平头笔 （18号） 用于弹溅 1支
	板刷 用于上色、刷水 各1支	平头笔 （12号） 用于干擦 1支

辅助工具	留白液

87

1

打完草稿后，擦去多余的线条。

2

往树木的上部弹溅
（▶P46）留白液。

3

树干之间的空隙，也要涂上留白液。

4

留白完毕。将画面充分晾干。

03 涂绘地面的底色➡往树木上部弹溅颜色

给地面部分铺一层水。

趁①未干，先用Ⓐ色为地面整体地铺色。

趁②未干，用略浓的Ⓐ色叠涂地面，营造变化。

给树木上部整体铺水，趁湿用咪唑酮黄上色。

趁④未干，弹溅少许沙普绿，再弹溅仿朱砂。

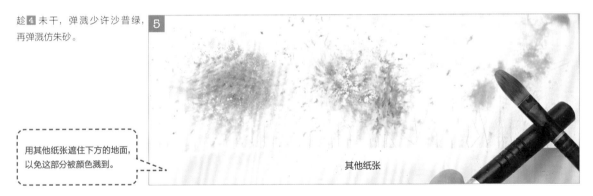

用其他纸张遮住下方的地面，以免这部分被颜色溅到。

其他纸张

待⑥变干之后，再次弹溅仿朱砂。

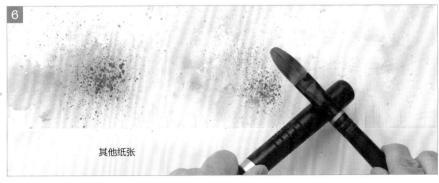

其他纸张

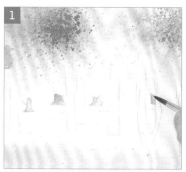

用⑧色涂绘最远处的树干。

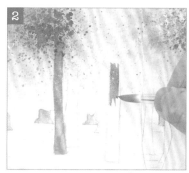

中景里颜色略浅的树干，先用⑥色涂绘。

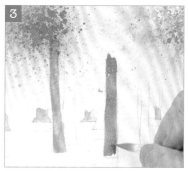

趁颜色未干，叠涂少许仿朱砂。

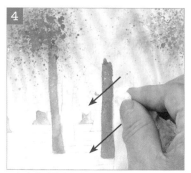

用纸巾快速擦去颜色，表现光线照射的模样。

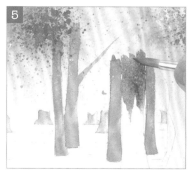

中景里颜色略深的树干，先用我的三原色之"褐色系"涂绘。

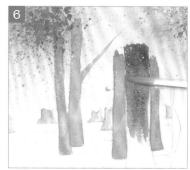

趁颜色未干，叠涂少许仿朱砂。

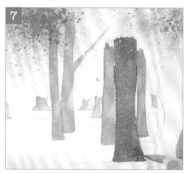

叠涂少许沙普绿。

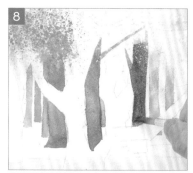

中景里的其他树干，也用我的三原色之"褐色系"涂绘，然后加入少许仿朱砂。

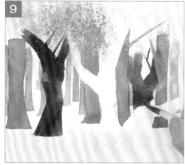

颜色略深的树干，用我的三原色之"褐色系"涂绘得深一点。

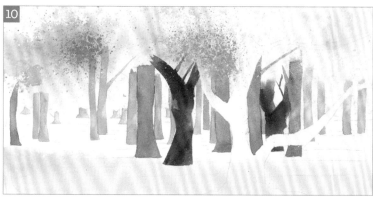

中景里的树干涂绘完毕。

05 涂绘近景里的树干 ➡ 涂绘远景到中景里的树叶

用我的三原色之"红褐色系"涂绘
近景里的树干。

颜色涂得略深一点。

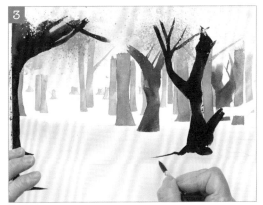

画面中央，右边的那棵树干也用我的三原色之"红褐色系"涂
得略深一点。

把画纸侧过来，找个方便运笔的位置开始涂绘。

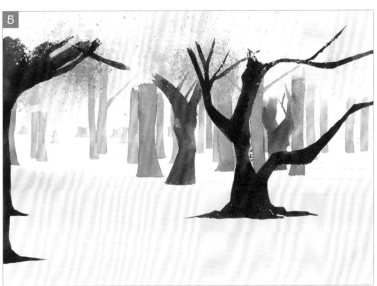

近景里的树干涂绘完毕。

运笔时，要注意表现树
叶繁茂的感觉。

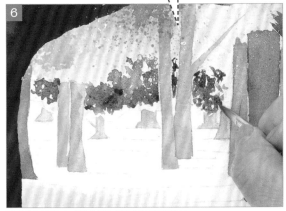

用我的三原色之"绿色系"涂绘远景里的树叶。

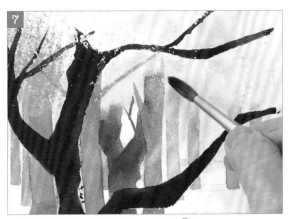

一边观察中景里树木的色调平衡，一边叠涂Ⓐ色。

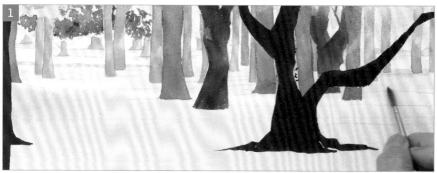

从远处的地面开始涂绘。仔细观察实物照，涂绘时赋予地面变化。先用咪唑酮黄上色。

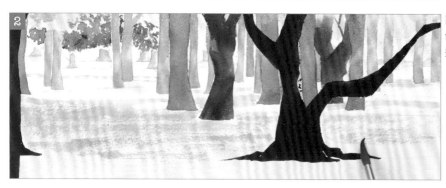

1 变干之后，用水分略少的Ⓒ色按照干擦法（▶P48）涂绘中景附近的地面。

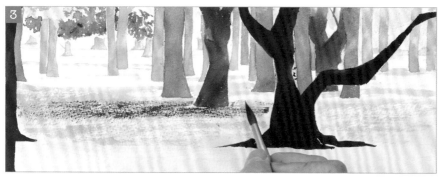

2 变干之后，用干擦法给落在地上的树影叠涂我的三原色之"红褐色系"。

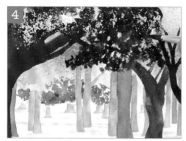

近景里的树叶，用我的三原色之"深绿色系"涂绘。因为是近景，树叶要画得比第91页的**6**（远景）里更细致。

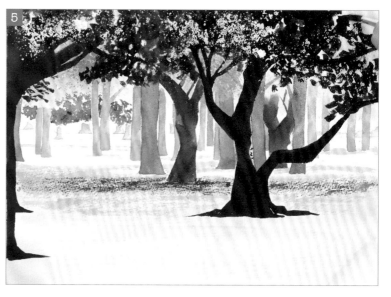

地面和近景的树叶涂绘完毕。

07 完成

确认颜料都已经变干后，去除所有留白液。

用手指触摸，确认留白液是否去除干净。

近景里的树叶去除留白液的部分，用Ⓓ
色涂绘。

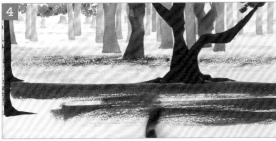

近前的地面，用干擦法涂绘我的三原色之"红褐色系"。

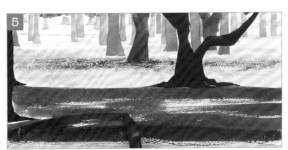

④ 变干之后，用干擦法略浓地叠涂我的三原色之"红褐色系"。

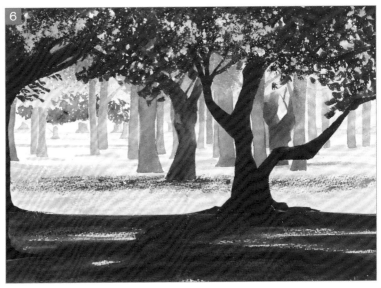

最后，调整整体色调平衡，完成绘制。

描绘自然风景 2

❖ 天 空 、 大 树 和 草 原 ❖

这幅作品主要表现的是长野县野边山高原上的一棵据悉有着200～300年树龄的沙梨树，画的是我幻想中这里壮丽的朝霞美景。整体构图参照了照片①，山的形状和朝阳的模样来自照片②。

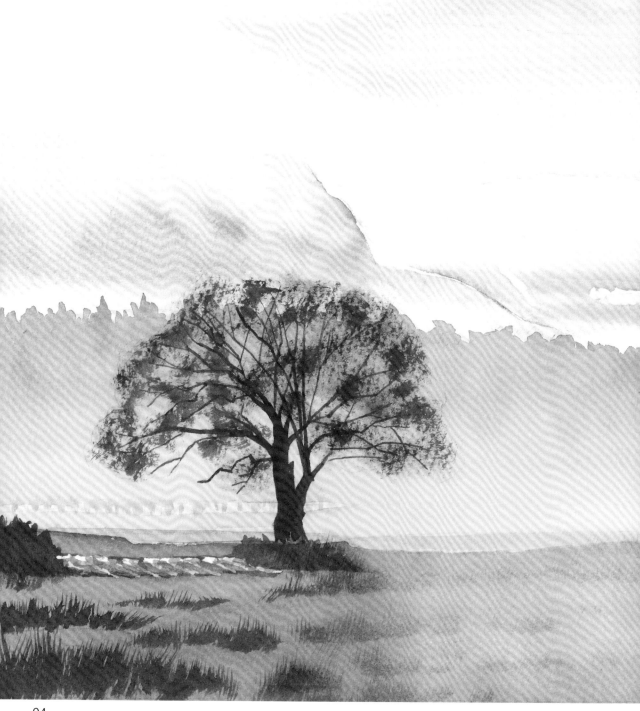

　　天空美丽多变的色调，使用湿画法循序渐进地叠色来表现。灿烂的阳光，用清洁海绵去除颜色来表现。

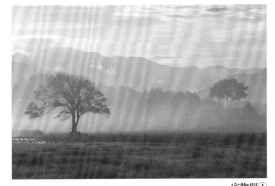

实物照①

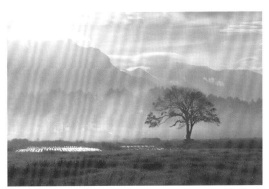

实物照②

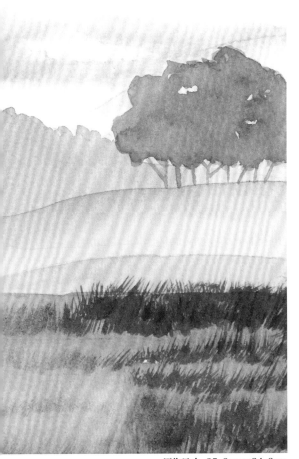

原作尺寸：25.2cm×34.3cm

01　必要的颜料和工具

| 所用颜料
（天空） | 荧光橙 | 亮玫红 | 新锰蓝 + 浅群青 = Ⓐ | Ⓐ + 亮玫红 = Ⓑ |

| 所用颜料
（山、树林） | 亮玫红 Ⓐ | 荧光橙 Ⓑ | 我的三原色
之"褐色系" |

| 所用颜料
（大树、草原、
中景里的树木） | 我的三原色之
"红褐色系" | 我的三原色之
"绿色系" | 我的三原色之
"褐色系" | 我的三原色之
"深绿色系" Ⓑ |

| 所用画笔 | 圆头笔
（6号~10号）
用于上色、刷水、干擦、留白
2~3支 | 面相笔
用于上色
1支 |
| | 平头笔（笔毛蓬松）
用于上色
[荷尔拜因纤维画笔（Series 500c Resable No.4）]
1支 | |

| 辅助工具 | 留白液 | 清洁海绵 | 喷瓶 |

打完草稿后，擦去多余的线条。

用留白液涂抹光照的部分和云朵的亮部（▶P36）。

大树旁边的地面上的反光部分，也要涂抹留白液。

留白液涂抹完毕。
将画面充分晾干。

03 涂绘天空

备好Ⓐ色、亮玫红、荧光橙和Ⓑ色。

在天空的部分铺水。趁湿一气呵成地推进到 6 。

先用荧光橙上色。

再用湿画法（▶P26）涂绘亮玫红。

然后，用湿画法涂绘Ⓑ色。

接下来，用湿画法涂绘Ⓐ色。

远景里的山脉，先铺一层水，然后用Ⓐ色上色，趁颜色未干，在下侧叠涂调得略浓的Ⓐ色。

左边的山，先整体铺水，然后用湿画法在上部叠涂荧光橙和亮玫红。

趁2未干，在下部涂绘Ⓑ色。

2和3的交界处，用干笔（▶P33）擦洗（▶P32）。

近前的树林，铺水后，用我的三原色之"褐色系"上色。

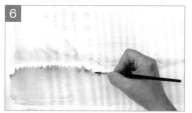

趁颜色未干，用我的三原色之"褐色系"画出树林的轮廓。

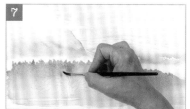

趁颜色未干，用湿画法在各处添加Ⓑ色。

> 使用涂绘天空和山脉时用过的Ⓑ色，可以让画面产生变化。

待7变干之后，去除天空和山脉部分的留白液。左图是去除留白液后的效果。

05 涂绘草原

涂绘草原时，不用铺水（※），上端涂绘少许我的三原色之"绿色系"，然后用湿画法叠涂我的三原色之"褐色系"。

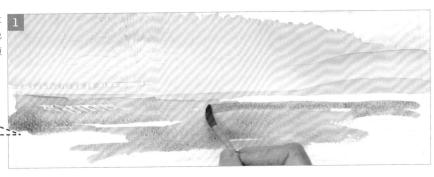

※因为我想运用笔触表现草原，所以没在画之前铺水。

趁 1 未干，用湿画法叠涂我的三原色之"绿色系"。

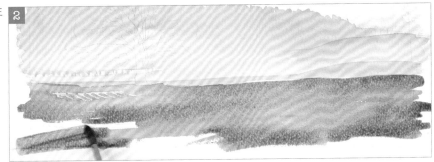

待 2 变干之后，用水分略少的我的三原色之"深绿色系"刻画青草。

使用笔头蓬松的特殊画笔。

（荷尔拜因纤维画笔）

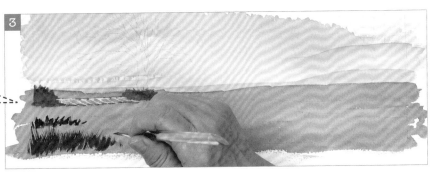

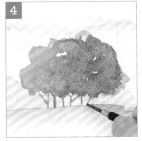

右端中景里的树木，用我的三原色之"褐色系"上色，趁颜色未干，用⑧色涂绘阴影，涂绘时留意光线的方向。

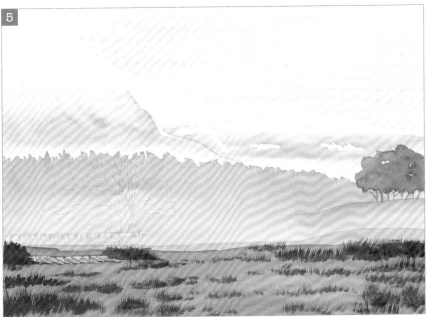

草原绘制完毕。

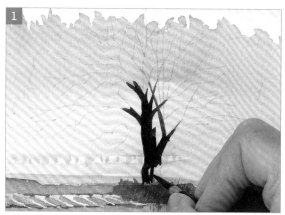

用我的三原色之"红褐色系"描绘大树的树干。

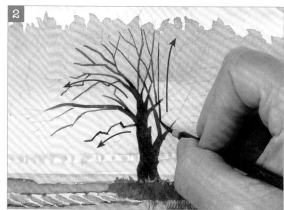

树枝也用我的三原色之"红褐色系"画出。绘制树枝时，从树干朝外运笔，效果比较自然。

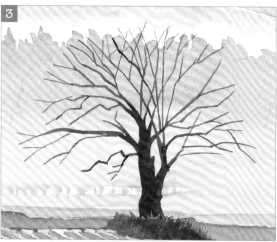

所有的树枝绘制完毕。

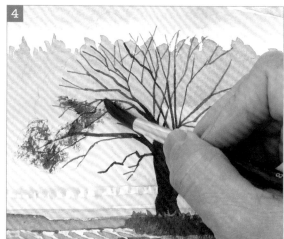

3 变干之后，用我的三原色之"红褐色系"描绘树叶。控制笔头里的水分，然后用干擦法（▶P48）来画。

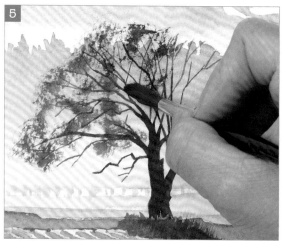

像用拖把拖地一样移动画笔，继续描绘树叶。

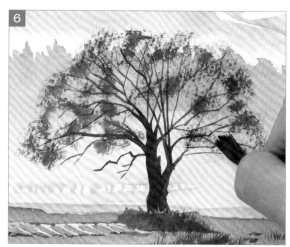

树叶画好了。

备好清洁海绵（▶P6）。

用清洁海绵在左侧天空颜色交界处的周围擦拭，让颜色自然过渡，从而表现阳光照射的情景（参照下图之前 & 之后）。

之前

颜色的交界处

▼

之后

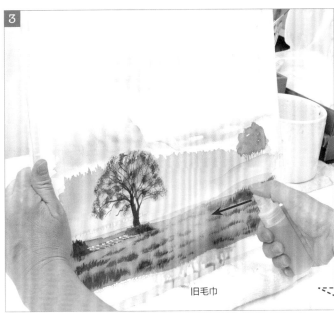

旧毛巾

竖起画纸，用喷瓶（见右侧照片）朝着草原正中受到光照的部分喷洒清水（喷洒法▶P50）。

别忘了预先在下面垫一条旧毛巾，以免颜料流淌到桌上。

喷瓶

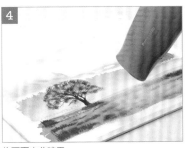

将画面充分晾干。

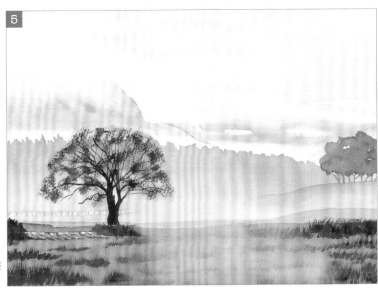

去除大树左侧的留白液，最后，调整整体的色调平衡，完成绘制。

描绘自然风景 3

❖ 平静的水面和巨树 ❖

在这幅作品中，巨树的厚重感和水面的平静形成鲜明的对比。因为想在巨树的下方画些近景的物体，所以我把长在近旁的茂密草丛（见实物照②）挪了过来。

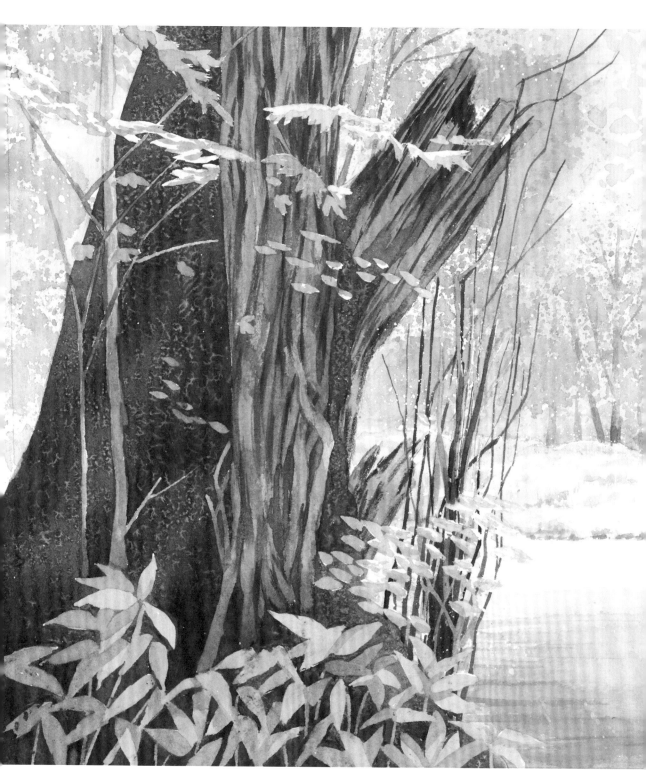

沿着草丛和巨树生长的枝蔓，一定要预先留白。远处树林的树叶都是用弹溅法表现的，因此，画起来比预想中要快。大家也来画一画吧。

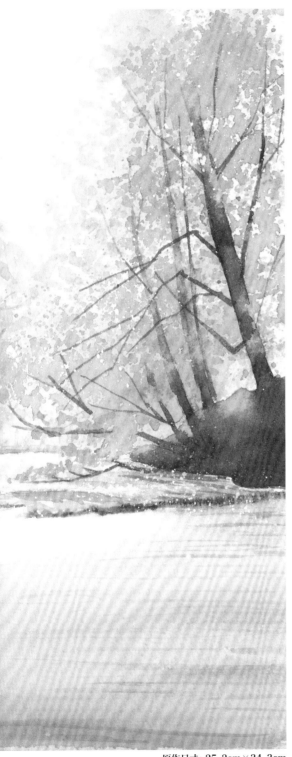

原作尺寸：25.2cm×34.3cm

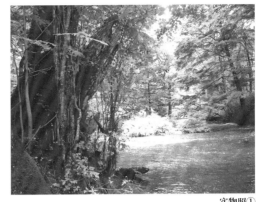

实物照①

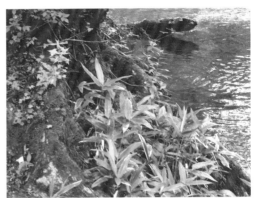

实物照②

01 必要的颜料和工具

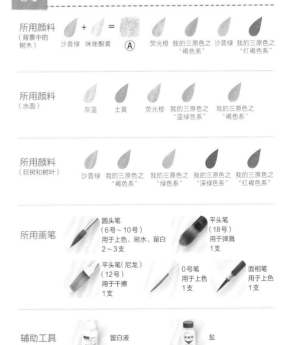

所用颜料 （背景中的 树木）	沙普绿	咪唑酮黄	= Ⓐ	荧光橙	我的三原色之 "褐色系"	沙普绿	我的三原色之 "红褐色系"

所用颜料 （水面）	灰蓝	土黄	荧光橙	我的三原色之 "蓝绿色系"	我的三原色之 "褐色系"

所用颜料 （巨树和树叶）	沙普绿	我的三原色之 "褐色系"	我的三原色之 "绿色系"	我的三原色之 "深绿色系"	我的三原色之 "红褐色系"

所用画笔	圆头笔 （6号～10号） 用于上色、刷水、留白 2～3支	平头笔 （18号） 用于弹溅 1支	
	平头笔（尼龙） （12号） 用于干擦 1支	0号笔 用于上色 1支	面相笔 用于上色 1支

辅助工具	留白液	盐

103

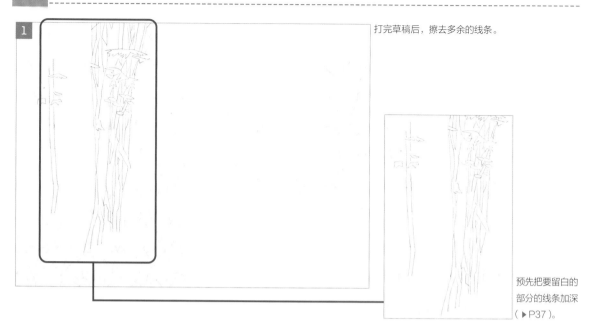

打完草稿后，擦去多余的线条。

预先把要留白的部分的线条加深（▶P37）。

在巨树的枝蔓部分涂抹留白液。

其他纸张

找一张纸盖住巨树的周围区域，然后使用弹溅法。

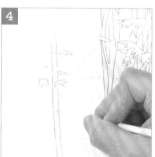

用吸管为细树枝留白。

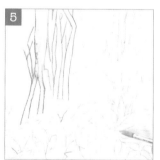

近前的草丛也要涂上留白液。

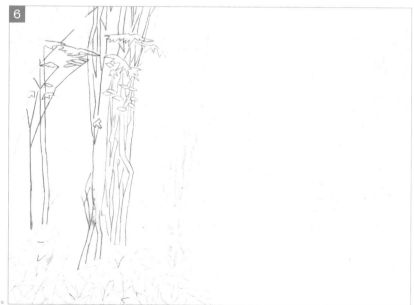

留白完毕。将画面充分晾干。

03 弹溅背景中的树木

涂绘背景中的树木。先给树木整体地铺水，趁湿一气呵成地推进到 **5** 。

为背景中的树木整体地薄涂Ⓐ色。

> 根据需要，把其他纸张裁成需要遮盖部分的大小。

用略浓的Ⓐ色对背景中的树木进行弹溅（▶P46）。

用其他纸张遮住不想被弹溅到的部分。

接下来，用Ⓐ色整体地弹溅树木。

> 颜色弹溅到巨树没留白的部分也不要紧，因为稍后用来涂绘巨树的颜色很浓。

弹溅完毕。

之后还会再次弹溅，进展到这一步，先把画面充分晾干。

其他纸张

其他纸张

待 **5** 变干之后，用略浓的沙普绿整体地弹溅树木，弹溅时要留意画面的层次。

移开遮盖画面的纸张，用干笔（▶P33）按压弹溅四散的颜料，略微减淡颜色。

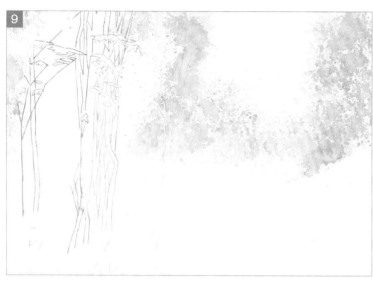

再次弹溅完毕。将画面充分晾干。

04 涂绘背景中树木下方的投影以及远处的丘陵

树木下方的投影部分，先铺水，然后薄薄地叠涂荧光橙和我的三原色之"褐色系"。

涂绘丘陵时，先铺水，然后整体薄涂荧光橙，涂的时候要留意画面的层次。

待颜色稍微变干，用 **A** 色涂绘丘陵的绿色部分。

用我的三原色之"褐色系"涂绘水边的阴影，然后给丘陵再次叠涂荧光橙。

05 涂绘右侧丘陵和背景中的树干

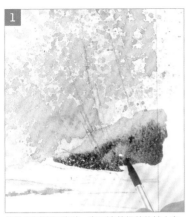

涂绘右侧的丘陵时，先用沙普绿整体地上色，然后用湿画法（▶P26）叠涂我的三原色之"红褐色系"。

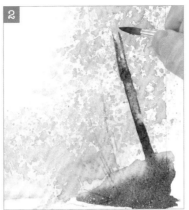

涂绘树干时，先铺水，趁湿用我的三原色之"红褐色系"上色。

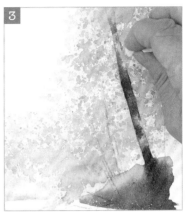

趁2未干，用纸巾轻轻按压画面上光线和树叶的部分，然后对褐色进行擦洗（▶P32）。

按照2～3的步骤涂绘其他树干。

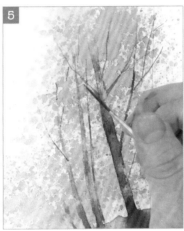

涂绘细树枝也使用我的三原色之"红褐色系"。

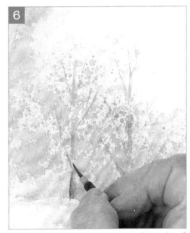

远处的树木也使用我的三原色之"红褐色系"上色。因为距离远，所以我们通过薄涂来表现纵深感。

趁颜色未干，用纸巾擦洗，表现光照的方向。

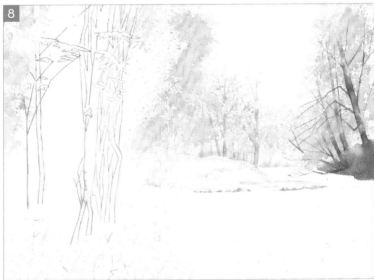

背景中树木的树叶、树干以及丘陵涂绘完毕。

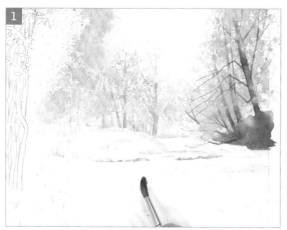

涂绘水面。沿着远处的水面，薄涂灰蓝和土黄。

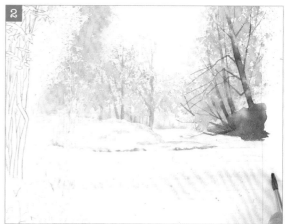

接下来，在灰蓝色的水面上叠加少许荧光橙。

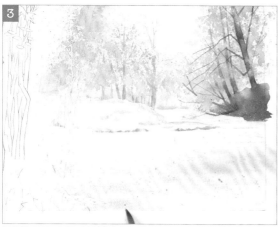

近前的水面，用湿画法给荧光橙的水面叠涂灰蓝。

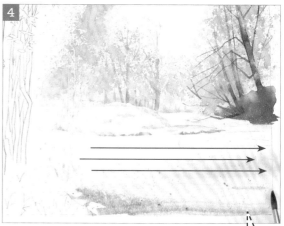

叠涂我的三原色之"蓝绿色系"。

涂绘水面时，要沿着水平方向运笔。

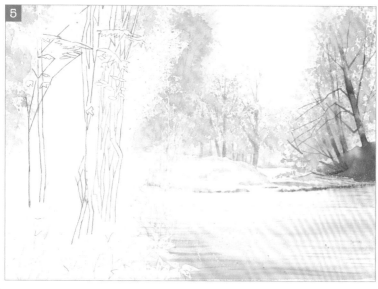

给整个水面一点点地叠涂我的三原色之"蓝绿色系"、我的三原色之"褐色色系"和灰蓝，调节颜色浓淡。

07 涂绘巨树后撒盐

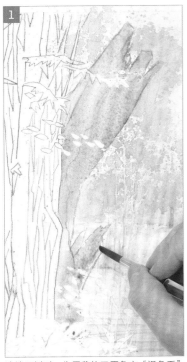

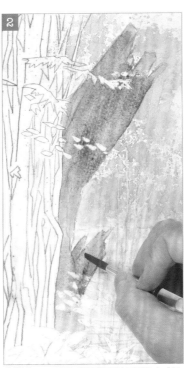

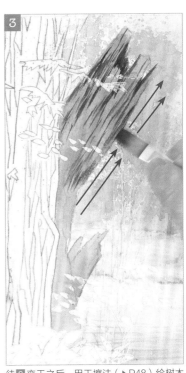

涂绘巨树时，先用我的三原色之"褐色系"铺底色。

趁 1 未干，用湿画法叠涂我的三原色之"绿色系"，画出阴影。

待 2 变干之后，用干擦法（▶P48）给树木表面涂绘我的三原色之"红褐色系"。用平头笔比较好涂。

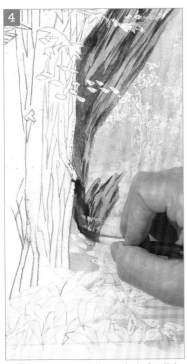

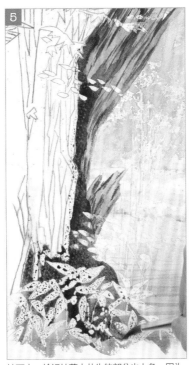

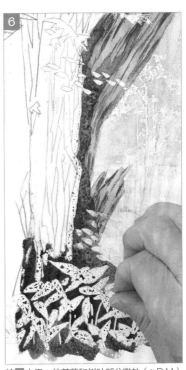

待 3 变干之后，用我的三原色之"深绿色系"涂绘树木表面生苔的部分。

接下来，给近处草木丛生的部分也上色。因为预先留白了，所以可以一气呵成地完成上色。

趁 6 未干，往苔藓和树叶部分撒盐（▶P44）。

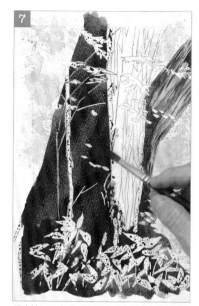

用我的三原色之"深绿色系"涂绘巨树的粗树干。用擦洗法表现木材的质感。

趁 7 未干时撒盐。

巨树右侧生出的纤细枝蔓，用我的三原色之"红褐色系"上色。

08 完成

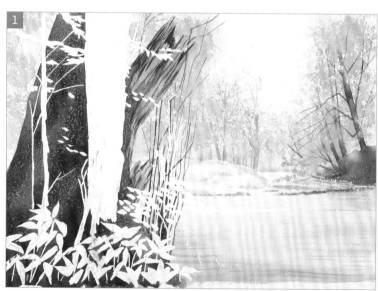

待画面干透之后，去除所有留白液，然后去掉先前撒的盐。

用手指触摸，确认留白液是否被去除干净。

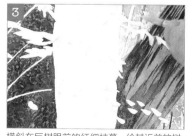

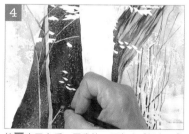

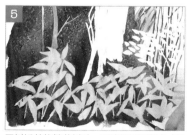

横斜在巨树跟前的纤细枝蔓，给其近前的树叶再次涂抹留白液。

待 3 变干之后，用我的三原色之"褐色系"涂绘巨树左前方的纤细树木。

巨树近前的繁茂树叶，用我的三原色之"绿色系"涂绘。

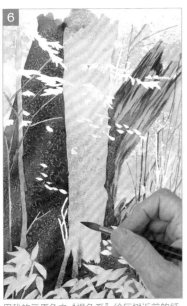

用我的三原色之"褐色系"给巨树近前的纤细树木铺底色。

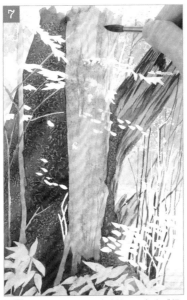

趁 6 未干，用湿画法叠涂我的三原色之"绿色系"，画出阴影。

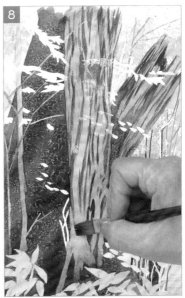

待 7 变干之后，用干擦法给树木表面涂绘我的三原色之"红褐色系"。用平头笔比较好涂。

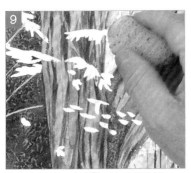

待 8 变干之后，去除 3 中涂抹的留白液。

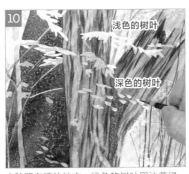

浅色的树叶

深色的树叶

去除留白液的地方，浅色的树叶用沙普绿、深色的树叶用我的三原色之"绿色系"来上色。

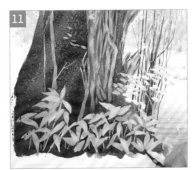

用我的三原色之"绿色系"涂绘近前繁茂的树叶的阴影。

给远处的树木添加少许沙普绿，调整树叶的色调。

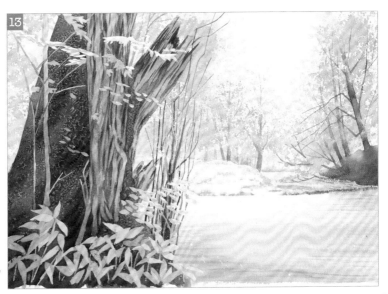

最后，调整画面整体的色调平衡，完成绘制。

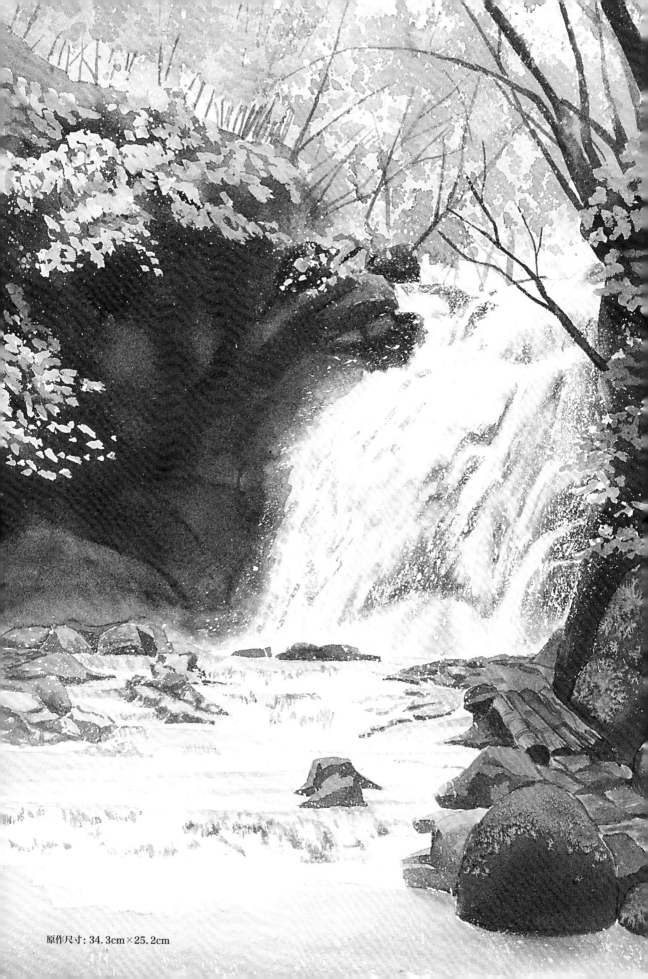

原作尺寸：34.3cm×25.2cm

描绘自然风景 4

❖ 壮观的瀑布和溪谷 ❖

这是本书最后的一幅作品，画的是水花飞溅、蔚为壮观的瀑布和溪谷的风景。作画的过程中，留白的应用、弹溅法、擦洗法、湿画法、撒盐法……这些我们之前学过的技法都会用到。充分运用所学，试着画一画吧。

01 必要的颜料和工具

| 所用颜料
（背景中的树木） | 沙普绿 | +咪唑酮黄 | =Ⓐ | 我的三原色之"绿色系" | 我的三原色之"红褐色系" | 所用颜料
（瀑布） | 灰蓝 | 我的三原色之"红褐色系" |

所用颜料
（岩石肌理、岩石、水面）　我的三原色之"褐色系"　我的三原色之"红褐色系"　我的三原色之"绿色系"　我的三原色之"深绿色系"　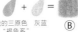我的三原色之"褐色系" + 灰蓝 = Ⓑ　我的三原色之"蓝绿色系"　翠绿

所用画笔　圆头笔（6号～10号）用于上色、刷水、留白 2～3支　　面相笔 用于上色 1支　　平头笔（18号）用于弹溅 1支

辅助工具　留白液　　牙刷　　盐

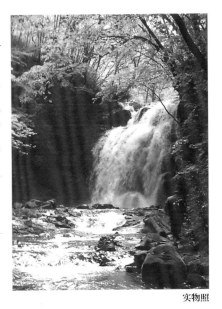

实物照

02 打草稿 ➡ 第一次留白

1 在瀑布附近弹溅（▶P46）留白液，以表现瀑布飞溅的水花。

2 瀑布下方反光最强烈的地方，用画笔涂抹留白液。

3 瀑布附近激荡的水花，用牙刷弹溅（▶P56）留白液来表现，效果更强烈。找几张纸把不想溅到留白液的部分遮起来。

其他纸张

4 完成第一次留白。

给背景中树木的叶子铺水，趁湿薄涂Ⓐ色。

用Ⓐ色弹溅背景中树木的叶子。预先找张纸把不想溅到留白液的部分遮住。

继续弹溅Ⓐ色。

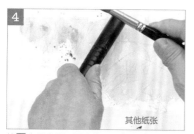

待 3 变干之后，用我的三原色之"绿色系"进一步弹溅。

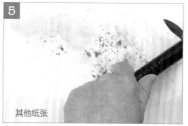

继续弹溅我的三原色之"绿色系"。

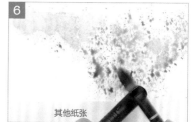

再次弹溅。

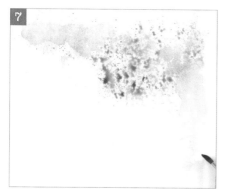

移开遮盖的纸张，用Ⓐ色涂绘右端和左上方草木丛生地方的周围区域。

趁颜色未干，叠涂我的三原色之"绿色系"。

将 8 充分晾干。根据水彩颜料的特性，等画面变干后，之前弹溅的颜色会变得沉稳。

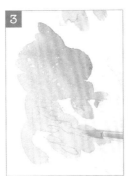

右端草木丛生的地方（**4**-①）有很多树叶，所以要把这些树叶逐片留白（▶P36）。

左上方的岩石周围（**4**-②）也有树叶，也需要把这些树叶逐片留白。

左侧的岩石周围（**4**-③）的树叶也要留白。

完成第二次留白。

> 树干的涂绘方法，可参照第107页。

其他纸张

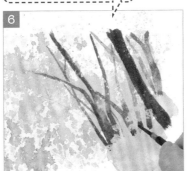

再次往背景里树木的左上方的周围，轻轻地弹溅我的三原色之"绿色系"。

用我的三原色之"红褐色系"涂绘背景里的树干和树枝。最靠前的树干要涂得浓一些，其他树干要涂得略淡一些。

把远处的树干和树枝画得细一些、浅一些，从而营造出纵深感。

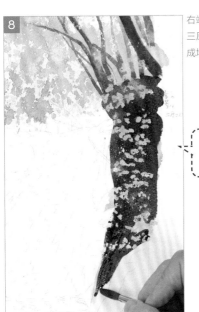

右端草木丛生的地方，用我的三原色之"红褐色系"一气呵成地完成上色。

> 涂绘时，**1** 中留白的树叶部分，红褐色无法附着。

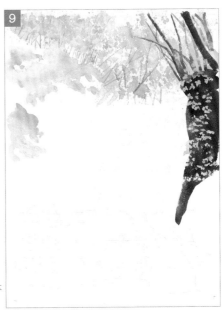

背景中树木的枝干、右端草木丛生的地方涂绘完毕。

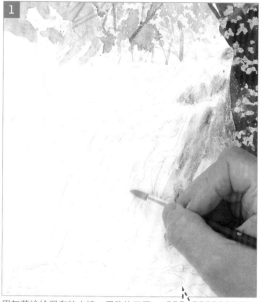

① 用灰蓝涂绘瀑布的水流,用我的三原色之"红褐色系"涂绘瀑布中若隐若现的岩石肌理。

水中反光的地方留着不涂,运用纸张的白色来表现。

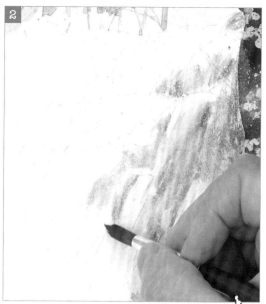

② 交替使用灰蓝和我的三原色之"红褐色系",认真地上色。

提前备好两支画笔,一支蘸灰蓝,一支蘸我的三原色之"红褐色系"。交替上色时,两手倒换画笔,涂起来会比较轻松。

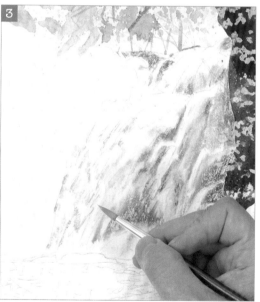

③ 仔细观察水光、水流以及岩石肌理再上色。

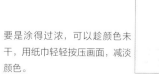

④ 要是涂得过浓,可以趁颜色未干,用纸巾轻轻按压画面,减淡颜色。

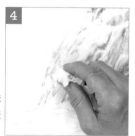

⑤ 瀑布涂绘完毕。

06 涂绘左侧的岩石肌理

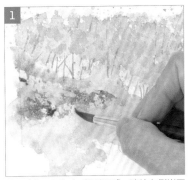
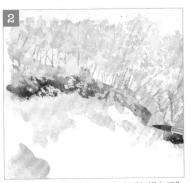
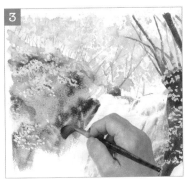

使用我的三原色之"褐色系"，涂绘左侧岩石肌理的顶部周边。

趁颜色未干，叠涂我的三原色之"红褐色系"。

使用水分略多的我的三原色之"绿色系"，涂绘左侧的岩石肌理。

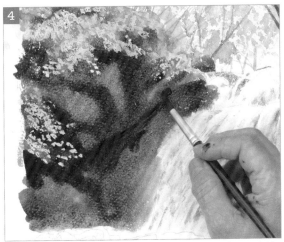
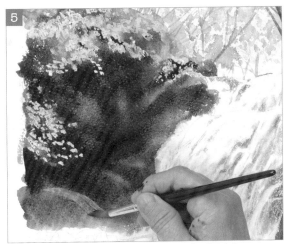

趁 3 未干，用我的三原色之"深绿色系"按照湿画法（▶P26）涂绘阴影部分。

趁 4 未干，叠涂少量我的三原色之"红褐色系"，营造变化。

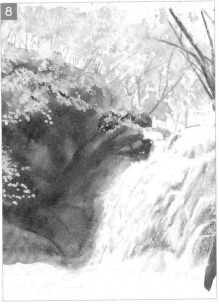

擦洗（▶P32）与瀑布交界处的岩石肌理。

使用我的三原色之"深绿色系"，涂绘 6 中擦洗过的颜色边界，让颜色自然过渡。

左侧的岩石肌理涂绘完毕。

用⑧色涂绘河中的岩石。叠涂我的三原色之"绿色系",表现岩石泛绿的色彩。

丸太桥也用⑧色和我的三原色之"绿色系"涂绘。

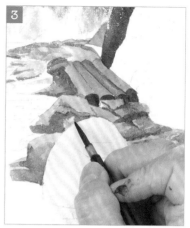

按照同样的方式,沿着丸太桥往近前的方向继续涂绘岩石。

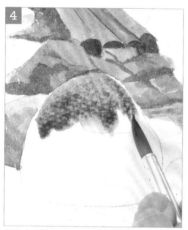

近前右手边的岩石,先用我的三原色之"绿色系"铺底色。

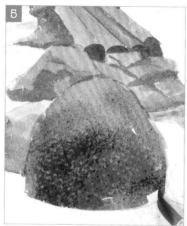

趁4未干,用湿画法叠涂我的三原色之"褐色系"和我的三原色之"深绿色系"。

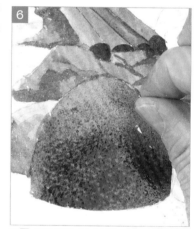

趁6未干时撒盐(▶P44)。

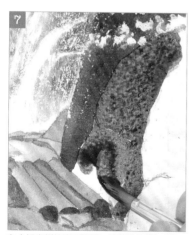

丸太桥右侧的岩石肌理,同样按照4~5的步骤涂绘。

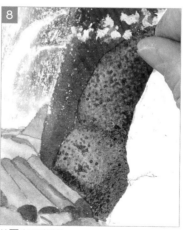

趁7未干时撒盐。

右下方的岩石也按照4~5的步骤涂绘,然后撒盐。

用我的三原色之"蓝绿色系"涂绘水面。涂绘时注意留出白色，不要涂过了。

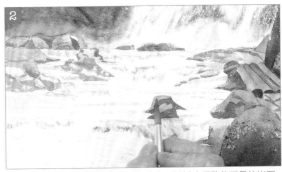

继续用我的三原色之"蓝绿色系"上色。透过水面隐约可见的岩石，用我的三原色之"褐色系"淡淡地画出来。

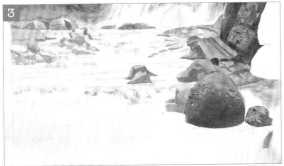

最靠前的水面，也用我的三原色之"蓝绿色系"涂绘。

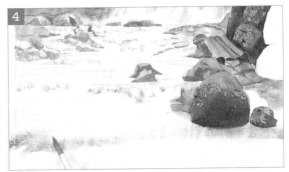

趁3未干，淡淡地叠涂我的三原色之"褐色系"。

去除第115页中步骤1～4的留白液。

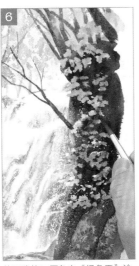

使用我的三原色之"绿色系"涂绘已去除留白液的地方。

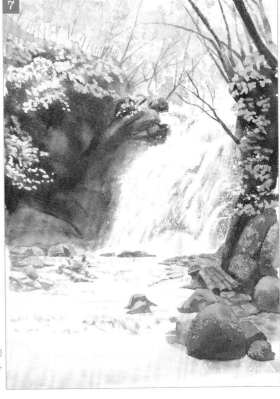

去除所有留白液，并去掉先前撒的盐，然后用翠绿给水面的绿色部分淡淡地上色，就画好了。

119

SHIZEN NO BYOSHA GA UMAKUNARU
SUISAIGA PURO NO UTSUKUSHII GIHOU
Copyright© 2018 by Keiko KOBAYASHI
First published in Japan in 2018 by Ikeda Publishing, Inc.
Simplified Chinese translation rights arranged with PHP Institute Inc.
through Bardon-Chinese Media Agency.

图书在版编目（CIP）数据

我的三原色水彩课：色彩自由的基本功 /（日）小
林启子著；汪婷译. -- 长沙：湖南美术出版社，2024.1
　　ISBN 978-7-5746-0200-7

Ⅰ . ①我… Ⅱ . ①小… ②汪… Ⅲ . ①水彩画 – 绘画
技法 Ⅳ . ① J215

中国国家版本馆 CIP 数据核字 (2023) 第 181063 号

WODE SANYUANSE SHUICAI KE: SECAI ZIYOU DE JIBENGONG

我的三原色水彩课：色彩自由的基本功

出 版 人：黄　啸
著　者：[日]小林启子　　　　　　译　者：汪　婷
责任编辑：王管坤　　　　　　　　特约编辑：杨　青
装帧制造：墨白空间　　　　　　　封面设计：昆　词
出版发行：湖南美术出版社（长沙市东二环一段 622 号）
　　　　　后浪出版公司
印　刷：北京盛通印刷股份有限公司　　开　本：787 毫米 × 1092 毫米　1/16
字　数：48 千字　　　　　　　　　　印　张：8
版　次：2024 年 1 月第 1 版　　　　　印　次：2024 年 1 月第 1 次印刷
定　价：80.00 元

读者服务：reader@hinabook.com 188-1142-1266　　投稿服务：onebook@hinabook.com 133-6631-2326
直销服务：buy@hinabook.com 133-6657-3072　　网上订购：https://hinabook.tmall.com/（天猫官方直营店）

后浪出版咨询（北京）有限责任公司
投诉信箱：editor@hinabook.com　　fawu@hinabook.com
本书若有印装质量问题，请与本公司联系调换，电话 010-64072833